金石拓本典藏

原石拓本比对——韩仁铭

张秋玉／编著

中原出版传媒集团
中原传媒股份公司
河南美术出版社
·郑州·

图书在版编目（CIP）数据

原石拓本比对．韩仁铭／张秋玉编著．—郑州：河南美术出版社，2020.1

（金石拓本典藏）

ISBN 978-7-5401-4855-3

Ⅰ．①原… Ⅱ．①张… Ⅲ．①隶书－碑帖－中国－东汉时代 Ⅳ．①J292.21

中国版本图书馆CIP数据核字（2019）第200190号

金石拓本典藏

原石拓本比对——韩仁铭

张秋玉／编著

———————————————————————————————

选题策划：谷国伟

责任编辑：谷国伟

责任校对：谭玉先

版式制作：张国友

出版发行：河南美术出版社

地　　址：郑州市郑东新区祥盛街27号
邮政编码：450000
电　　话：0371—65788152

设计制作：河南金鼎美术设计制作有限公司

印　　刷：郑州印之星印务有限公司

开　　本：889mm×1194mm　1/12

印　　张：6

字　　数：34千字

版　　次：2020年1月第1版

印　　次：2020年1月第1次印刷

书　　号：ISBN 978-7-5401-4855-3

定　　价：58.00元

编写说明　谷国伟

金石文字，大体是指铸刻在金属器物或雕刻在砖石上的文字。这些文字与流传至今的文献本质上是一致的，都是历史研究弥足珍贵的史料，但它与纯粹的历史文献又有所不同。有些金属物品由于年代的原因而锈迹斑斑；有的碑刻裸露在外，风化严重，以至无法辨认；还有一些则被人为损坏，只留下了拓片，或是文字为前代学者所征引而得以流传下来。但大部分金石是实物，是有形的，因而兼具考古材料的性质。正因为金石文字的这种特殊性，随着考古的新发现，古代的金石将会源源不断地被发掘出来，被埋在地下的文字就能成为学术研究的新史料。这些新史料，可以给纸质文献一些补正，所以说，其史料价值是毋庸置疑的。

从事书法创作的人在临习古代金石碑版书法时，除极少数人能直接使用原拓临摹外，绝大多数人选用的都是印刷品，对着原石直接临习揣摩基本上是一种梦想。我们知道，很多碑刻原石都藏于博物馆（院）、图书馆等机构，平时也难得一见，即使偶尔展出，展期也很短，我们只能去匆匆看看原石，体会一下原石的风貌和气息，而不可能拿着拓本和原石进行一一比对。

印刷品、拓本、原石三者之间是存在差距的。其中，印刷品和拓本之间的差距主要体现在以下几方面：一、拓本拍照、扫描过程中的原貌损失；二、后期制版、调图过程中的原貌损失；三、印刷过程中存在的原貌损失。

而拓本和原石之间的出入，也有很多方面，依笔者的理解，这种出入主要体现在以下几点：一、拓本在拓制过程中，拓工水平的好坏直接影响拓片最终的优劣，如扫纸的轻重、上墨的深浅等很多因素都对其有直接的影响；二、将拓好的拓片从原石上揭下来的过程中，由于纸张存在张力，外力作用会使纸的结构

发生细微的变化；三、对于摩崖石刻来说，石刻的表面未必都是平整的，在打拓时，纸张是完全依附于原石表面的，而当拓片从原石上揭取之后，纸张的表面是平整的，也就是说，局部由曲面变成了平面，那么两者之间的差距就非常大了；四、在拓片制作剪裱的过程中，有些装裱师为了使裁剪下来的字条中间的缝隙衔接得更好，人为导致字的线条和结构发生了变形；五、很多原石在镌刻时，采用的是双刀刻，原石字口呈现『V』字型。从拓片上看，线条是凹向背面的，不管是托裱或者剪裱，都是在外力的作用下，把『V』给拉平了，所以我们看到的拓本都会比装裱之前的线条显得粗一些；六、我们采用的原石图片，都是近些年所拍，而所采用的名碑拓本，都尽可能采用老拓，除非一些老拓近些年才被发现或者出土的。时间的跨度、原石的风化、人为的破坏，抑或是原石已遗失，后人又重新刻石，自然与拓本之间存在着较大的差异。

知道了印刷品、拓本、原石三者之间的差距，那么就不难理解原石、拓本比对的价值和意义了。把原石和拓本进行比对，对金石研究者、书法作者而言，意义就显得尤为重大。在做原石、拓本比对的时候，我们根据每个碑刻原石的情况采用不同的编排方式，或单字对比，或字组对比，或局部（块面）对比。原石单字、字组与拓本单字、字组的对比，可以更加清晰地发现两者之间存在的细微变化；原石局部与拓本局部的对比，可以发现字与字之间的关系，对整体气息有主观的认识和感受。总之，我们力求用更有效的方法，将两者的差异更清晰地呈现在读者面前。

将原石和拓本比对作为选题出版方向，这是一种尝试。在策划之前，我也征求了多位书法界、金石界师友的意见，其中有殷切的希望和建议，也有认可和鼓励，希望我们能坚持做下去。如何将古代的书法资源以一种新的编撰形式出版，让书法界的师友们眼前一亮，这是我们出版工作者的责任和担当。倘若能用这种形式，为书法艺术的弘扬、发展贡献一点绵薄之力，那我们将无愧于老祖宗留给我们的宝贵的文化遗产，也无愧于我们这个伟大的时代。

《韩仁铭》考释及其艺术特色

张秋玉

韩仁铭』为小篆，两行十字，碑身正文八行，行二十字（碑座下方应掩盖七字），隶书，碑身左侧刻有金代赵秉文、李献能跋语。该碑的传世拓本有清初拓本、乾隆拓本、嘉庆拓本、道光拓本、咸同拓本和清末拓本，其中清初拓本首行『熹字』下四点可见，愈晚的拓本损处愈多。

一、《韩仁铭》简介

《韩仁铭》，全称《汉循吏故闻憙长韩仁铭》。东汉灵帝熹平四年（175年）十一月二十二日立，为神道碑。据刻石左方题记记载，碑石原立于《左传》中『京城太叔之地』，即今荥阳市东南10公里的京襄城村。金正大五年（1228年）荥阳县令李天翼（字辅之）发掘。吴玉搢《金石存》谓『康熙年间刘太乙《金石续录》始载之』，后曾一度佚失。被再次发现后移至荥阳县署，1925年迁置荥阳第六中学，1963年6月20日被认定为河南省重点文物，现存荥阳市文物保护管理中心。该碑通高1.88米，宽0.99米，厚0.2米，碑石有磨损，右下角尤甚，失十四字，篆额正下方有穿孔，失四字。碑额『汉循吏故闻憙长

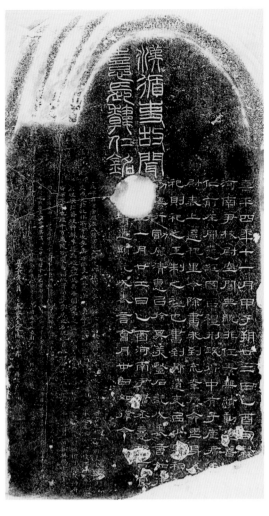

《韩仁铭》整拓

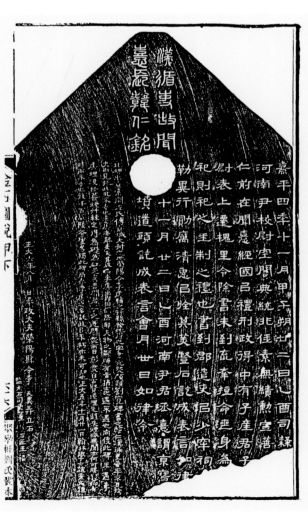

清·牛运震《金石图说》图录

二、碑文考释

汉循吏【1】故闻憙长【2】韩仁铭【3】

熹平四年十一月甲子朔廿二日乙酉【4】，司隶□□□河南尹，校尉空暗，典统非任【5】，素无绩勋，宣善□□【6】。□仁，前在闻憙，经国以礼，刑政得中，有子产君子□【7】。□尉表上，迁槐里令。除书未到，不幸短命丧身。【8】为□祀，则祀之王制之礼□【9】也。书到郡，遣吏以少牢【10】祠□，□勒异行，勋厉清惠，以旌其美【11】。竖石讫成表言，如律□【12】。□□十一月廿二

日乙酉【13】。河南尹君丞【14】熹谓京写□。□坟道头【15】，讫成表言，会月卅日【16】，如律令。【17】

【一】循吏：即奉法循理或奉职循理的官吏。循吏为中国古代官吏的楷模。《史记·太史公自序》载：『奉法循理之吏，不伐功矜能，百姓无称，亦无过行。』《史记·循吏列传》曰：『法令所以导民也，刑罚所以禁奸也。文武不备，良民惧然身修者，官未曾乱也。奉职循理，亦可以为治，何必威严哉？』《史记》所载循吏五人，即孙叔敖、子产、公仪休、石奢、李离，此五人官居高位，为治国良臣。《汉书》所载循吏有王成、龚遂、郑弘、黄霸、朱邑、召信臣。

【2】故闻熹长：闻熹，即今山西闻喜县。闻喜古称桐乡，春秋时曾为晋国之都。秦时实行郡县制，更名为『左邑』。西汉元鼎六年（前111年）汉武帝刘彻巡视经此地，听闻南粤王叛乱被平息的喜讯，遂更名为闻喜县。后历代地域虽有增减，但名称沿用至今。秦朝制度规定，人口万户以上的县为令，不满万户者为长，汉承秦制，韩仁生前做过闻熹长的官职，死后故称『故闻熹长』。

【3】铭：一种文体。古代常刻于碑版或器物之上，或歌颂功德，或引为鉴戒，后成为一种文体。

【4】熹平四年十一月甲子朔廿二日乙酉：熹平四年（175年）即汉灵帝刘宏在位的第九年。古人将天干地支配成六十组，以表示年、月、日的次序。阴历每月初一为朔，每月十五为望，十六为既望，每月月末为晦。汉代文章往往在开头先写时间，在某一天的前面要先说明此月初一的干支，然后再说这一天及其干支。熹平四年十一月初一日的干支是甲子，二十二日的干支正是乙酉。

【5】『司隶□□河南尹，校尉空暗，典统非任』：司隶□□，空缺处疑为『校尉』二字，司隶校尉是汉至魏晋监督京畿和地方的监察官。汉武帝征和四年（前89年），于京师所在地设司隶校尉，掌管纠察京师百官（三公除外），后哀帝刘欣复置，设从事史十二人，所辖区域有河东郡、河内郡、河南郡和弘农三辅、三河、弘农七郡，秩比两千石。汉成帝元延四年（前9年）时废除，农郡。主管察举中央百官犯法和本部各郡事务。其设置进一步加强了皇帝对官僚的督导与控制。河南尹，东汉以洛阳为都，河南郡改为河南尹，河南郡也称河南尹。校尉，秦朝已郡高两级。汉武帝初，设中垒、屯骑、步兵、越骑、长水、胡骑、射生、虎贲八校尉，为掌管特种军队的武将，地位略次于将军，东汉亦如此。校尉空疏不明。典统非任，统属管理不称职。《后汉书·冯衍传上》：『将军所杖，必须良才，宜改易非任，不称。』前人考证，多将『非任』作『非仁』，以为『非』同诽，谤韩仁之意，不确。考察二者字形当为『任』字无疑。

『仁』与『任』两字对比

【6】『素无绩勋，宣善□』：平时没有什么政绩，埋没善举。

【7】『□仁前在闻熹，经国以礼，刑政得中，有子产君子□』：经，治理。政通征，征收赋税之意。韩仁之前在闻熹，以国家的礼法治理所辖国土，刑罚和征收赋税都比较得当适中。子产（？～前522年）姓公孙，名侨，字子产，公孙成之子，郑穆公之孙。春秋时期在郑国执政，郑简公二十三年（前543～前522年）在位主政。子产具有开明的贵族民主政治主张，反对迷信举动，且知人善任，使臣属各得其位。他还是出色的外交家，与诸大国对理力争，减轻了人民负担和痛苦，提高了郑国的政治地位。

【8】『□尉表上，迁槐里令』：太尉通过考察韩仁在闻熹任职的政绩，奏明皇上，升其为槐里县令。可惜任命『书还没有送到，韩仁已经去世。槐里：汉代的槐里县，治所在今陕西兴平东南十里。周朝称犬丘邑，秦更名为废丘，汉改为槐里县，属扶风郡管辖。除，拜官曰除，书即任命书。

【9】『为□祀，则祀之王制之礼』：有前人推测缺字为『国当』二字。王制之礼，这里指祭祀的礼节。《礼记·祭法》云：『王为群姓立七祀：曰司命，曰中溜，曰国门，曰国行，曰泰厉，曰户，曰灶。王自为立七祀：曰司命，曰中溜，曰国门，曰国行，曰泰厉，曰户，曰灶。诸侯为国立五祀：曰司命，曰中溜，曰国门，曰国行，曰公厉。诸侯自为立五祀。大夫立三祀：曰族厉，曰门，曰行。适士立二祀：曰门，曰行。庶士、庶人立一祀，或立户，或立灶。』古人祭祀有明确的等级，此处应为祭祀韩仁的规制。

【10】少牢：古人用牛、羊、猪三牲同时祭祀称太牢，多用于重大场合。用羊、猪祭祀称少牢。

【11】『□勒异行，勖厉清惠，以旌其美』：勒，雕刻，这里指镌刻碑文。勖厉，勉励。清惠，清廉仁惠。以旌其美，以此来宣扬韩仁生前的美德。前人多以『旌』为『佺』字，不妥。考汉碑字形『旌』左旁当为『方』字旁，如下图。

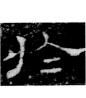 《礼器碑》『於』字　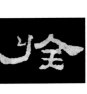 《韩仁铭》『旌』字
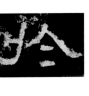 《张迁碑》『於』字　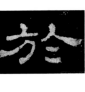 《史晨碑》『於』字
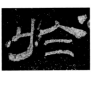 《乙瑛碑》『於』字

【12】『竖石讫成表言，如律□』：讫，引申为写完，刻好。表言，臣下给皇帝写的报告称『表言』，也称『表』『表章』。蔡邕《独断》言：『表言，臣下上言臣某，下言臣某，诚惶诚恐顿首。』律，原指音律，即钟鼓发出声音的高低、频率不同的声音。古时军队多以军鼓发出的声音为号令。后引申为法律、法令。如律，即按照规定之意。缺字疑为『令』。

相关字对应图片及在碑中所处位置

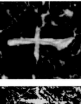
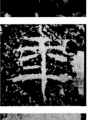

【13】□□一月廿二日乙酉：第二个缺字或为『五』，按一月廿二日，到即熹平五年一月廿二日，天干地支刚好经过六十天，此日干支恢复为乙酉。由于『年』字有残损，很多研究者包括牛运震都认为此处当为『十』，若为『十』，则字的重心太低，不合字法，且将文中两个『年』字及其在原碑中的位置，放在一起对比，二十多个完全一样的重复字，以为不妥。或谓短短一百五十六字的铭文就在日期问题上出现了将近

【14】君丞：高文著《汉碑集释》引武亿《授堂金石跋》：『考《百官志》，（河南）尹下丞一人，不见有君丞之文。唯阳朔元年《铜雁足镫铭》亦列君丞，则君丞自前汉已有之，岂亦如令丞、长丞之谓欤？』

【15】□坟道头：缺字或为『竖』或『立』，坟道，即墓道。此处可以看出《韩仁铭》为坟道碑。

【16】『讫成表言，会月卅日』：上表内容镌刻完成后，正好是熹平五年一月三十日。

【17】如律令：即按照法令执行之意。汉代公文常用语，上级对下级表示要文到奉行，就像遵循法令一样，多见于檄文、诏书中。如《汉书·儒林传》：『阁下书佐入，博口占檄文曰：「府告姑幕令丞：」』《史记·三王世家》：『四年十月戊寅朔，癸卯，御史大夫汤下丞相，丞相下中二千石，二千石下郡太守、诸侯相，丞书从事当用者。如律令。』后多为道家咒语所用。千唐志斋有一方墓志，上刻有『其灵冥冥，阳覆阴施，大道之侧。五精变化，安魂之德。子孙获吉，诸殃永息。急急如律令。』

三、历代集评及其价值

此碑出土时间为金正大五年（1228年），到康熙年间刘太乙《金石续录》记载，其间将近500年的时间，不见拓本、著录传世，甚为遗憾，于是传世可见的最早拓本为清初拓本，属宝山印康祚旧藏，叶道芬、龚心钊递藏，龚心钊认定此为『明拓』。

关于此碑的艺术特色，翁方纲在《两汉金石记》中评其碑额篆书：『十字长短随势为之，王虚舟谓不规规就方整，故行间茂密是也。此与《张迁碑》额皆汉篆之最得势者。』此碑碑额篆书，随字赋形，结体略长，微有上紧下松，上合下开之势。搭笔处或虚或实，多有起笔外漏处，用笔萧散，粗细得宜。仔细观察，左右两行字并不是呆板对齐，而是在体式方向上互有穿插，雍容悠游中归于方整。而《张迁碑》更是狂放不羁，将篆、隶糅合在一起，翁方纲将两者相较，称二者为『最得体式者』，更多的当是指体势上夸张的特点。借用国画题材比其二者以为较为恰当：前者风格可归为『小写意』，后者可归于大写意，再将两者与汉代篆书《袁安碑》《袁敞碑》相比，则后者可归为『工笔』了。近人汪兆铨（字莘伯）评『此铭篆额亦清雅飘逸，两汉篆书此是最佳者，亦年能远胜唐之李阳冰，他人无论也。』不为虚论。

值得注意的是，此碑与《熹平石经》的刊刻时间为同一年，处于汉隶的成熟期。康有为称汉碑面目『一碑一奇，莫有同者』，此言甚是。然考其风格相似者，清牛运震说此碑『书法优绰郁拔，端然如铜斛玉律，不可亵视，昔人谓大类《刘宽碑》。予无能具论』，然是足以寿韩侯矣。』清杨守敬评曰：『清劲秀逸，无一笔尘俗气，品格在《百石卒史》之上。』清康有为《广艺舟双楫》评其：『以疏秀胜，殆蔡有邻之所祖。』

按《刘宽碑》只见著录，不见图版，故无从类比，但观其风格与《乙瑛碑》最似，也就是杨守敬所说的《百石卒史》。将两者相较，可以发现：《韩仁铭》整体点画均匀，粗细变化较《乙瑛碑》小；撇捺开合更大，气势更为舒张；袭用异形字，如『幸』『短』『丧』『其』『道』『以』『旌』『到』『不』，多出奇趣，较前者高古。至于蔡有邻的隶书已下为唐隶，较汉隶已不足取法，不予录述。

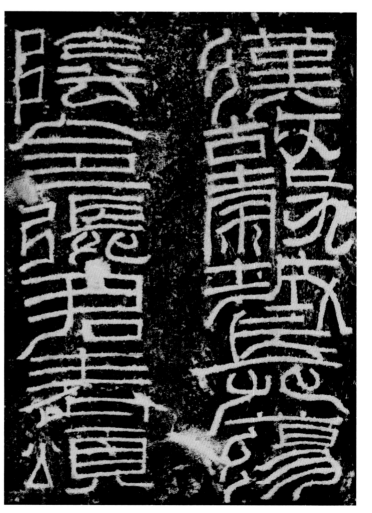

《张迁碑》碑额

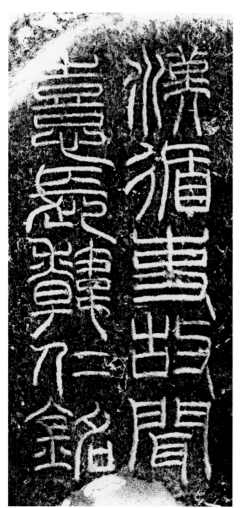

《韩仁铭》碑额

承上所述，《韩仁铭》的具体特色可从点画、结构和章法三方面概括：

1. 逆势起笔，出露无迹，自然洒脱，不囿于程式；行笔细而苍劲，长短沉着，极尽曲折之能事，粗细转换生动自然；收笔或严谨圆转，或轻盈飘逸，潇洒爽利。用笔娴熟，似有运斤成风之感。

2. 结体宽博，字形或扁，或方，或长，随类赋形而又极有法度，笔势穿插巧妙，疏密均匀。

3. 章法布局字距大，行距小。相邻字不机械对齐，大小不一律约束，既有飘逸洒脱的山林风，又具有庄严肃穆的庙堂气。

四、附录左侧题跋

此碑出京索间，《左氏传》京城太叔之地。荥阳令李侯辅之行县，发地得之。字画宛然，颇类《刘宽碑》书也。韩仁，汉循吏，蚤卒，不见于史，而见于此，非不幸也。李侯亦能吏，天其或者为李侯出耶？抑偶然耶？夫物之显晦有时，犹士之遇不遇也。向使此碑不遇李侯，埋没于烟野草棘中，得为础为矼足矣。吾闻君子之道，暗然而日彰，然自古贤达，埋光铲采，湮灭无闻，亦何可胜数，抑有时而不幸也。后千百岁，陵谷变易，独此碑尚存。李侯之名，托此以不朽，亦未可知也。正大五年十一月廿一日，翰林学士赵秉文题。

两汉循吏，而韩君之名，不见于史，则知班、范所载，遗逸者尚多。此碑又复埋没于荒榛断垄中，阅千载而人不识，是重不幸也。及吾友辅之涤拂薜□□而树之，然后大显于世，其冥冥之中，亦伸于知己者耶。辅之疏朗英伟，初非百里才也，乃能不以一邑为卑，留心政事，急吏缓民，霭然有及物之意，行见□褒□践扬□□，其功名事业，必将著金石而光简册，盖不待附见于此，然则二君皆不朽人也无疑。赵郡李献能。

正大六年八月一日奉政大夫荥阳县令李天翼再立石。监立石司吏董□。石匠王福。

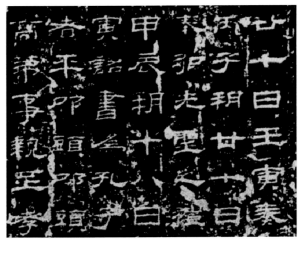

《乙瑛碑》局部

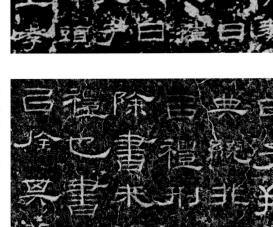

《韩仁铭》局部

《韩仁铭》较《乙瑛碑》中的异形字

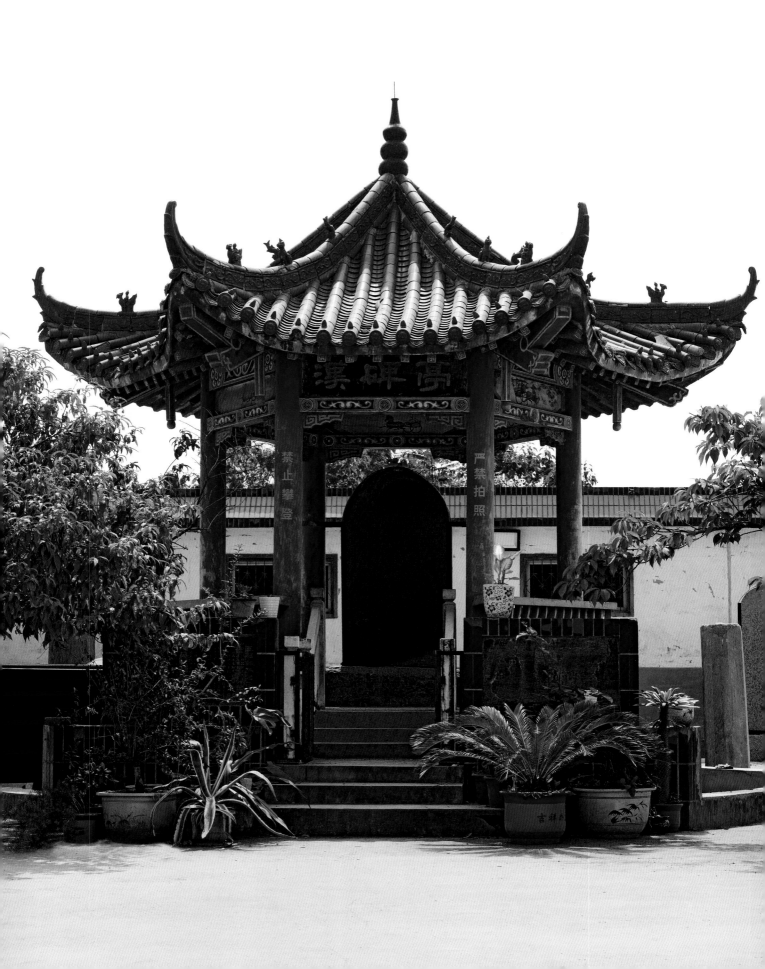

《韩仁铭》碑亭

原石与拓本比对

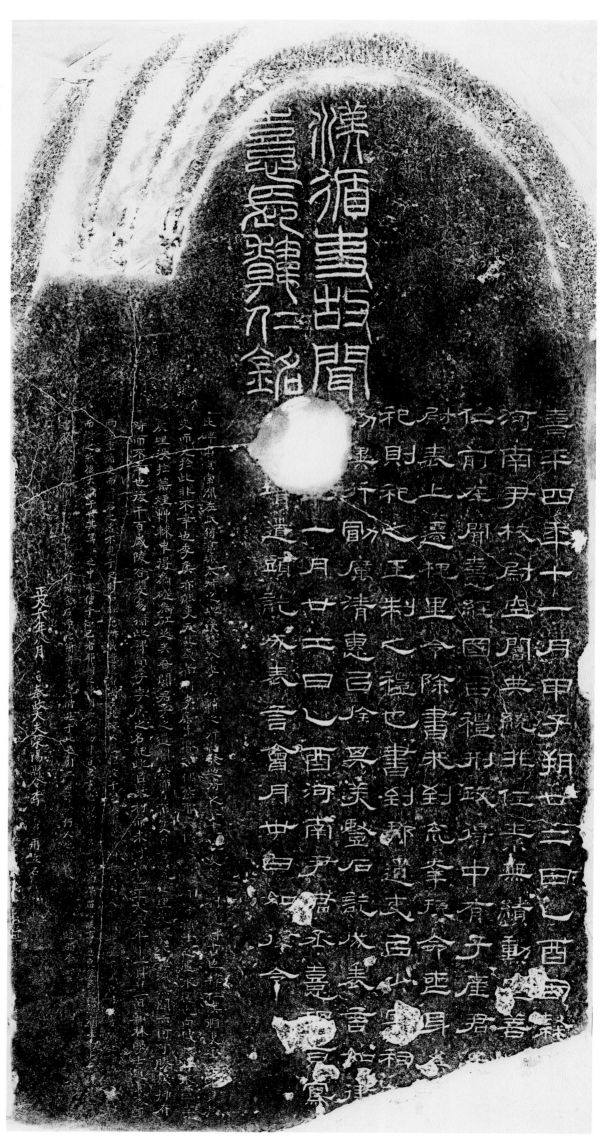

漢循吏故聞熹長韓君之銘

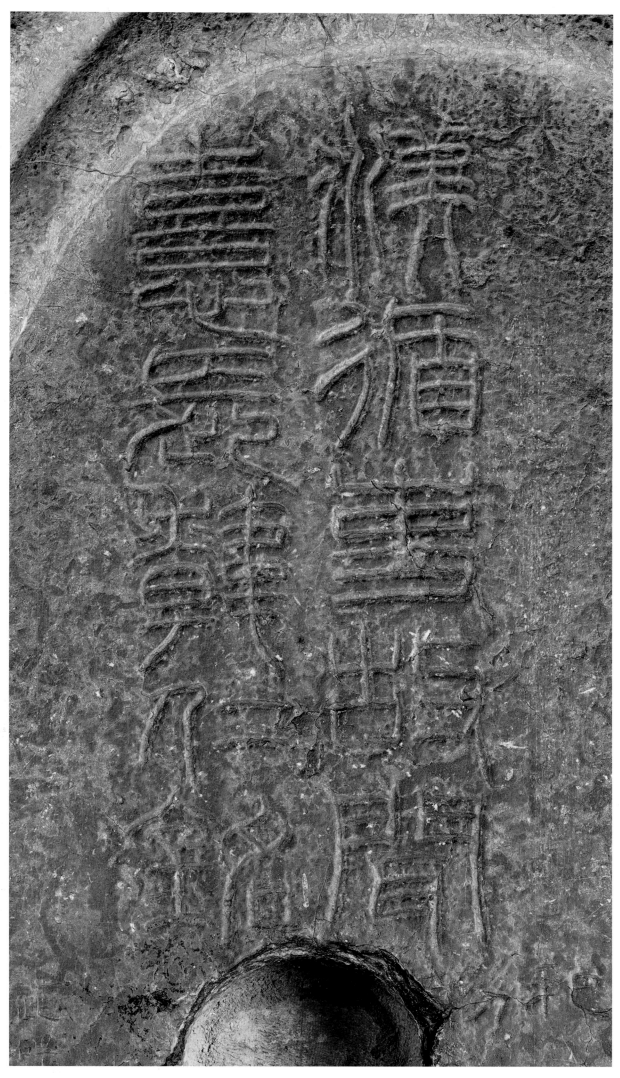

熹平四年十一月

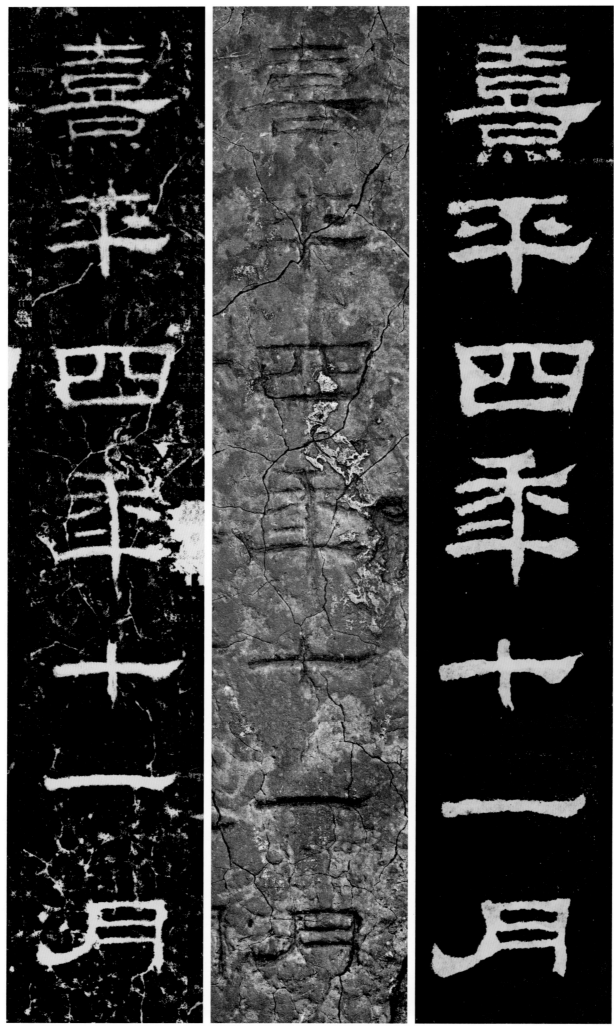

甲子朔廿二日乙

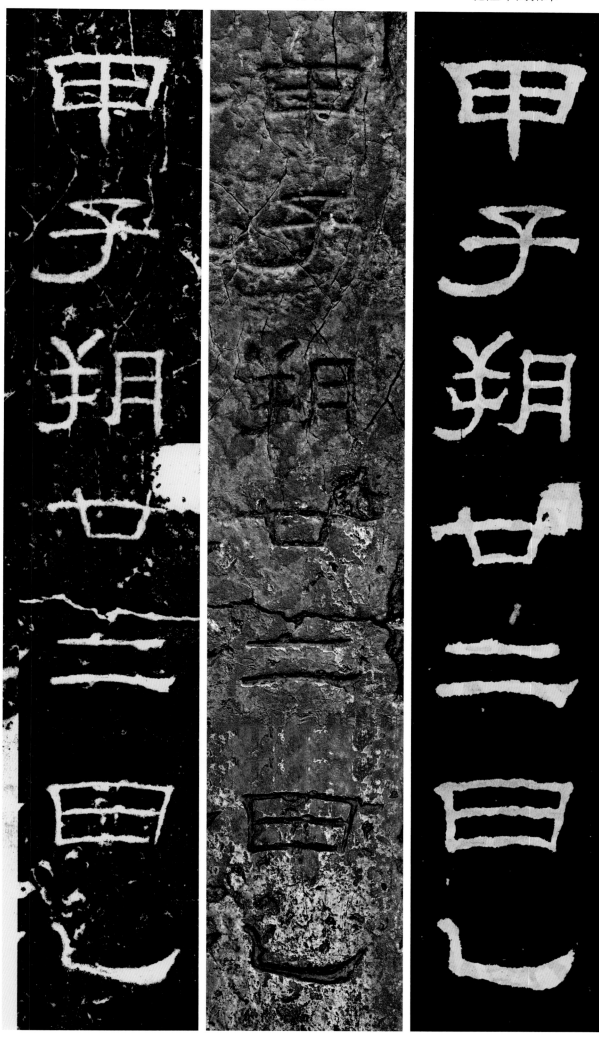

西司隶河南尹校

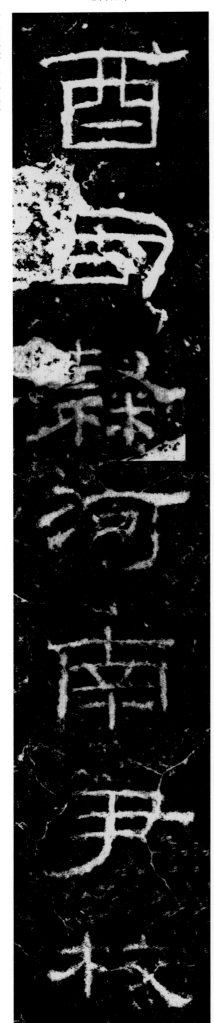

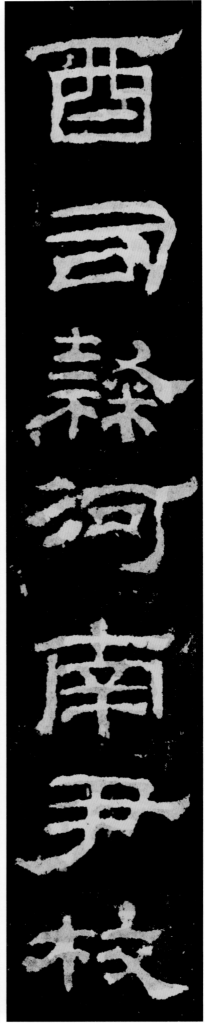

尉空暗典统韭任

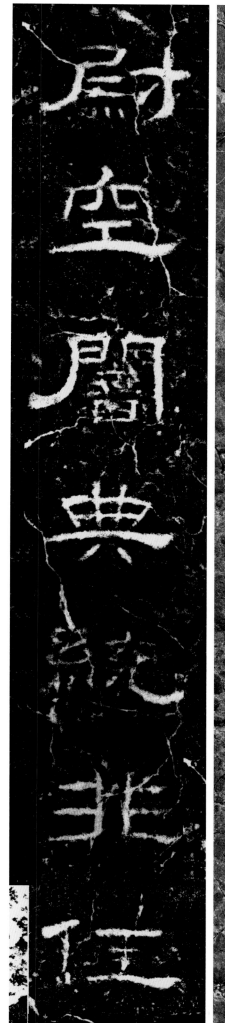
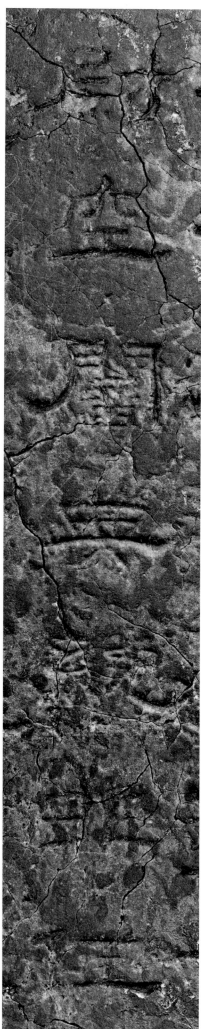
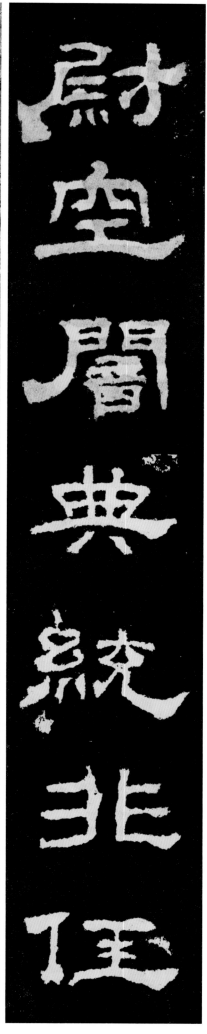

素无绩勋宣善仁

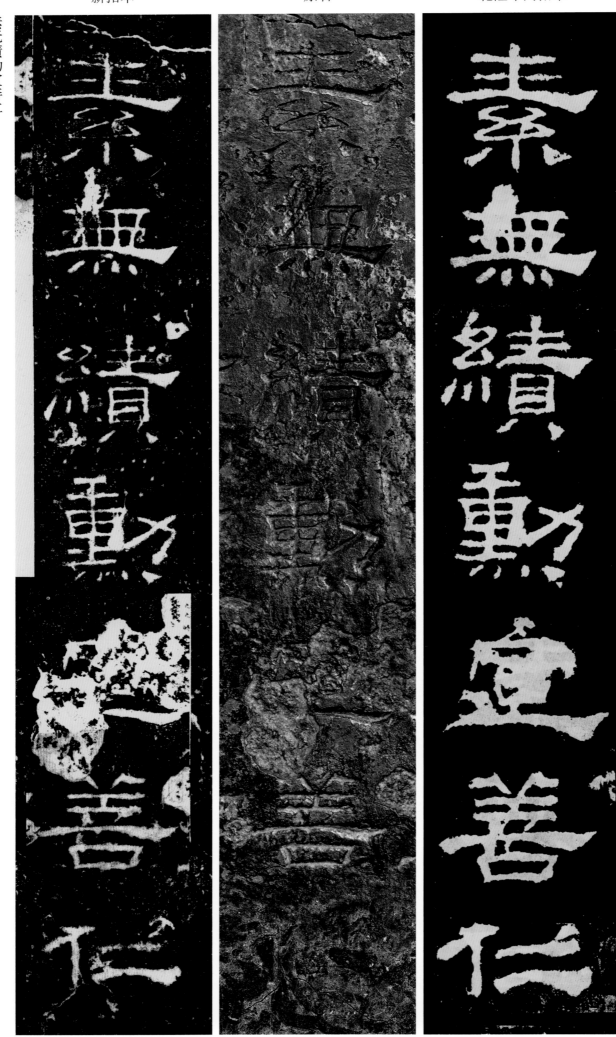

前在闻熹经国以

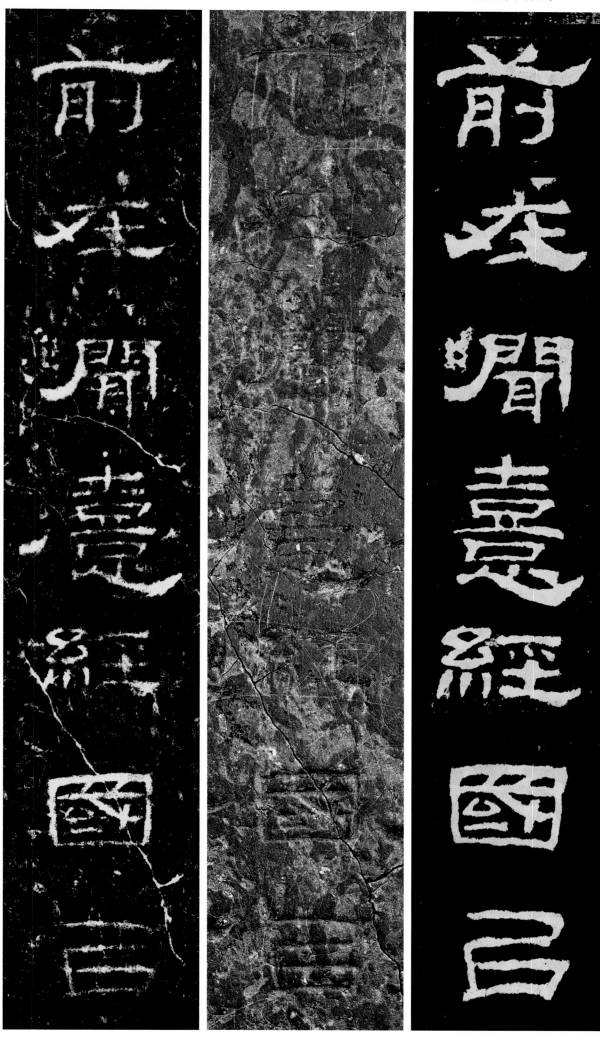

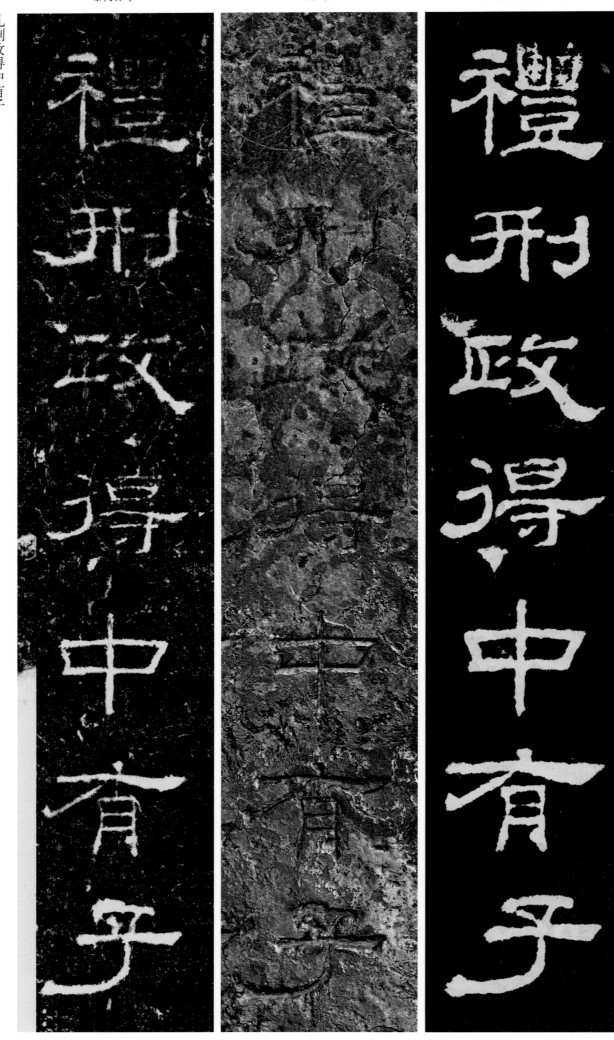

礼刑政得中有子

产君子尉表上迁

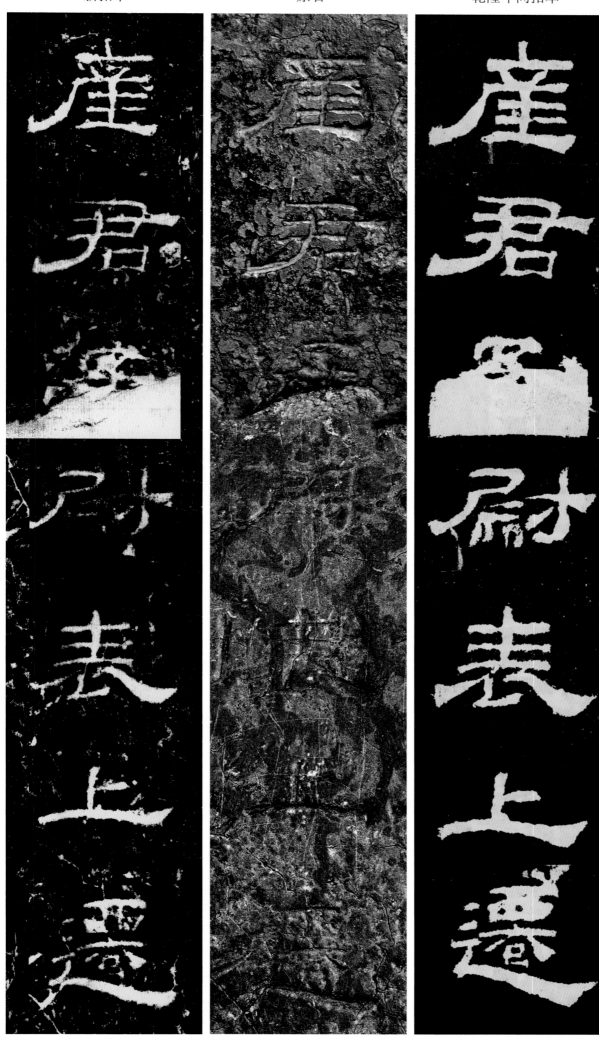

新拓本　　　　　　　　　　原石　　　　　　　　乾隆年间拓本

槐里令除书未到

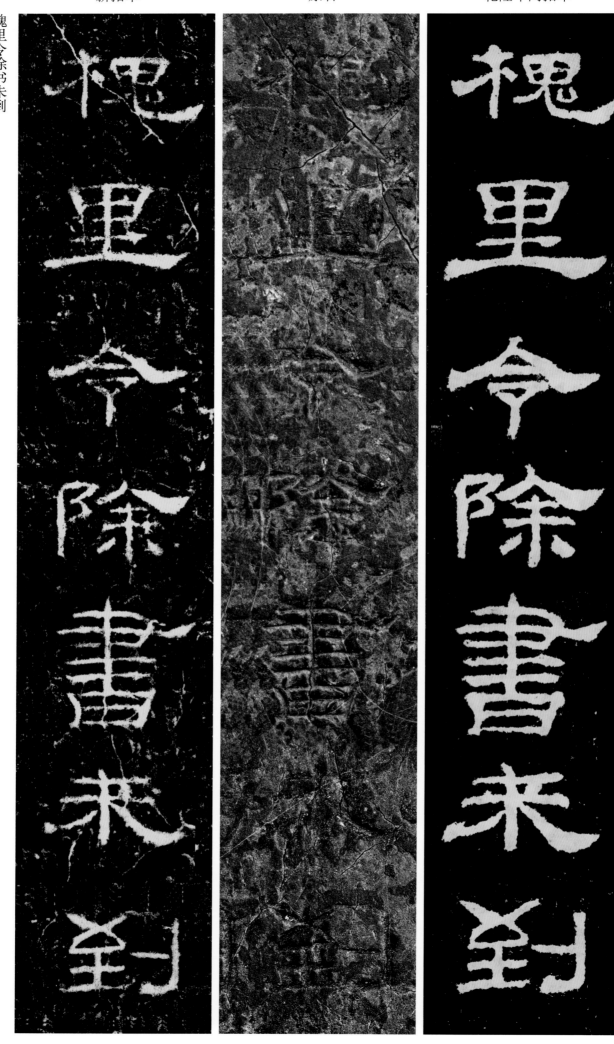

二二一

不幸短命丧身为

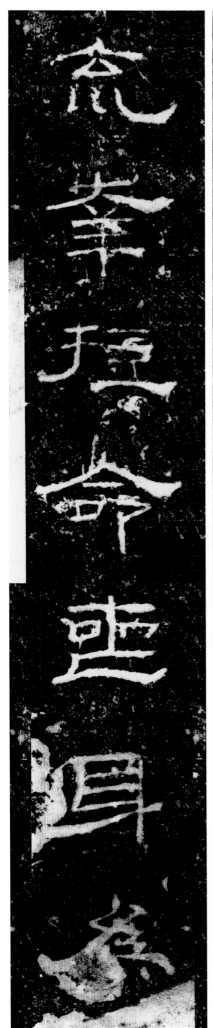

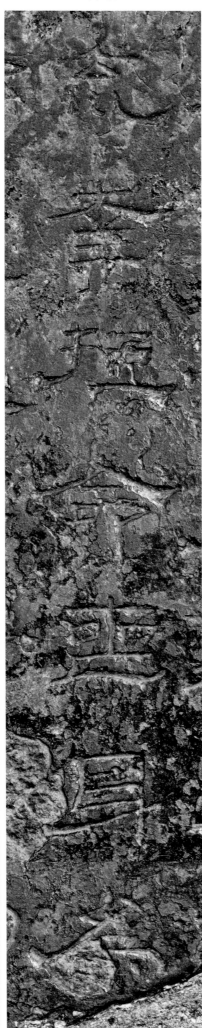

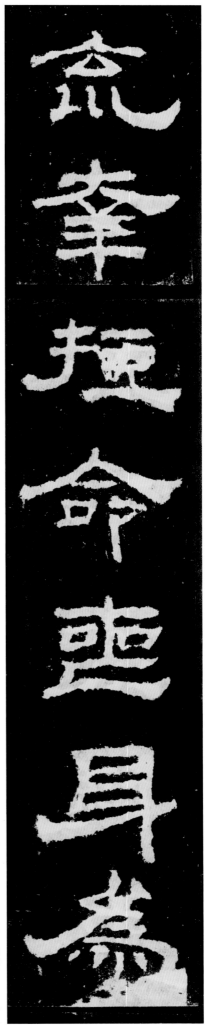

祀则祀之王制之

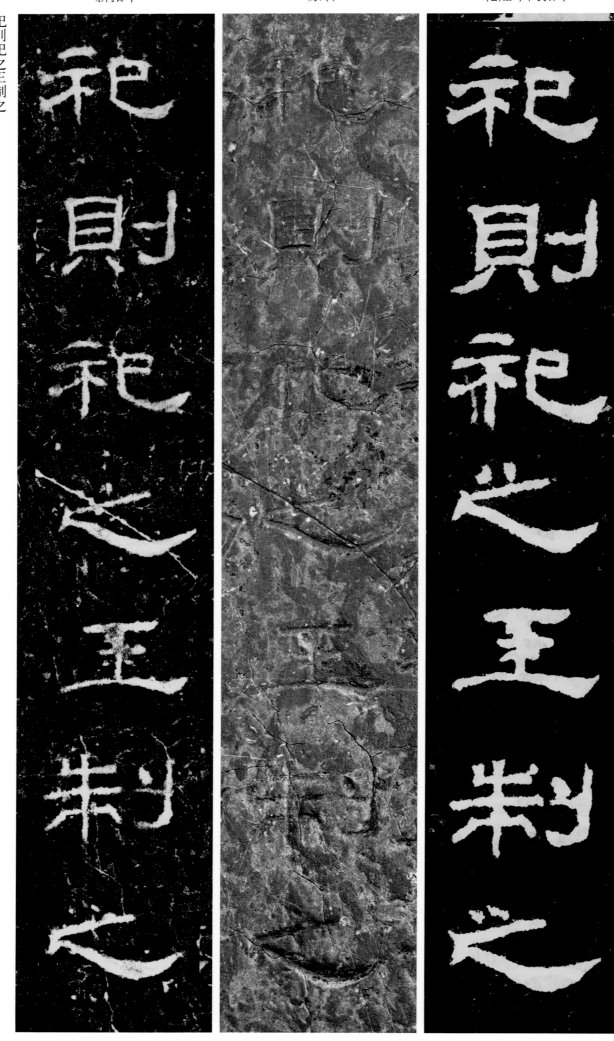

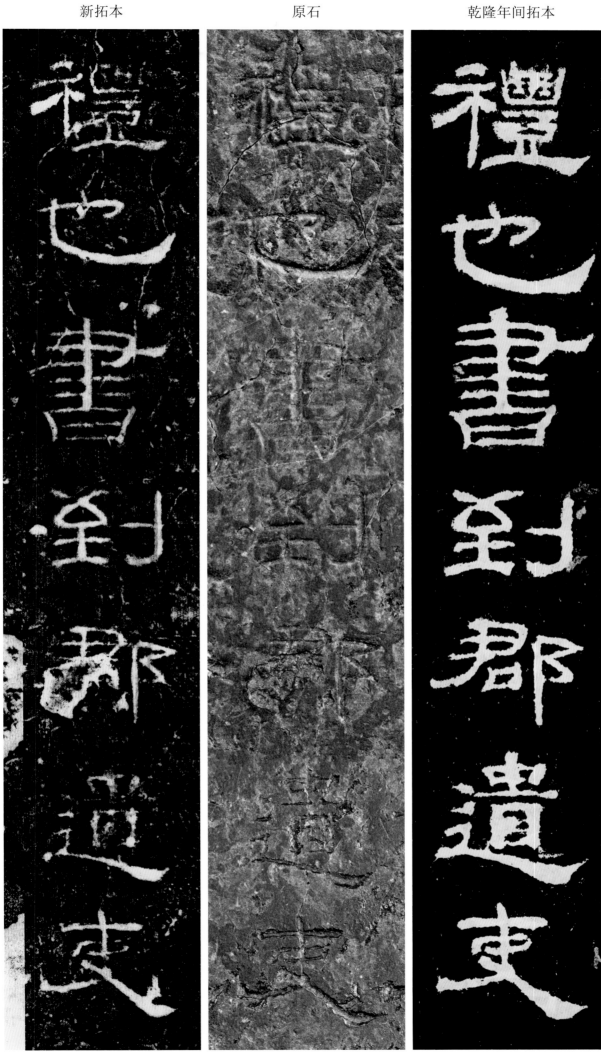

以少牢祠勒异行

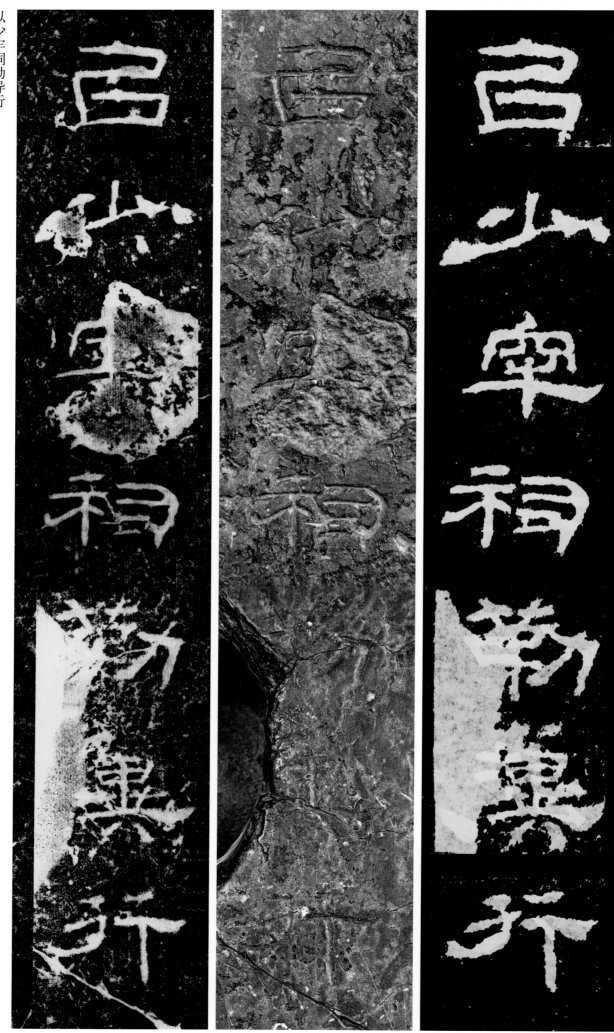

勖厉清惠以旌其

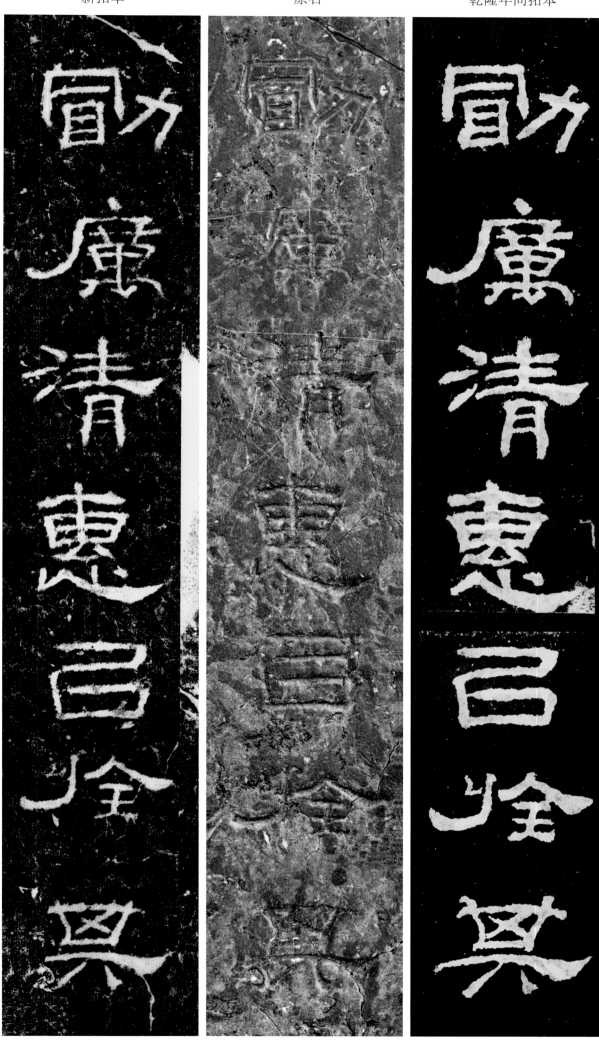

美竖石讫成表言

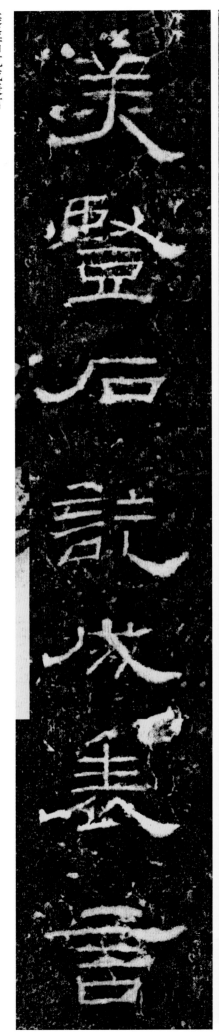
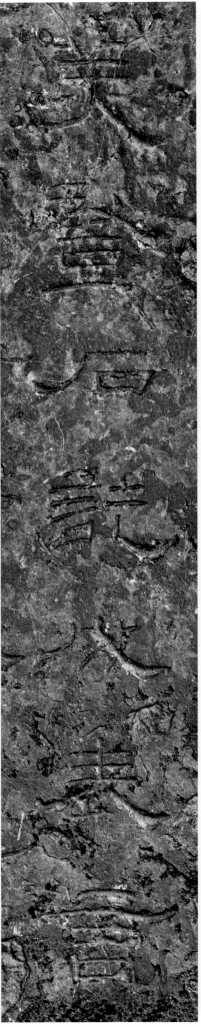
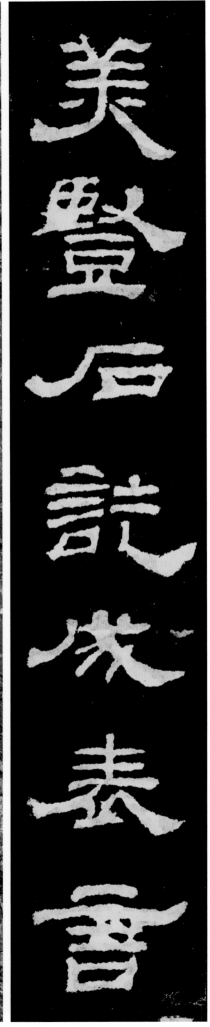

如律□一月廿二

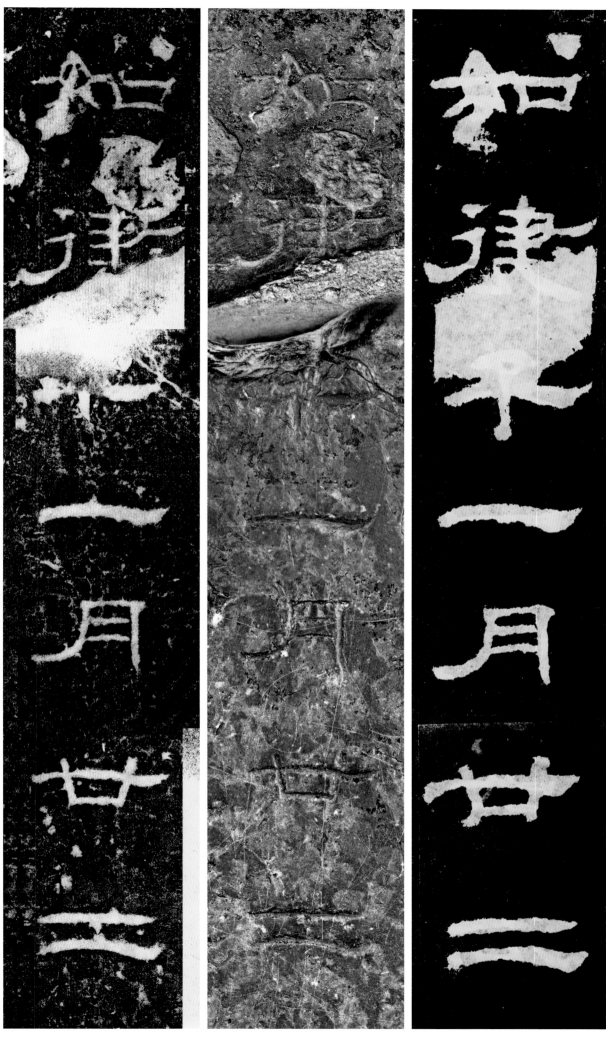

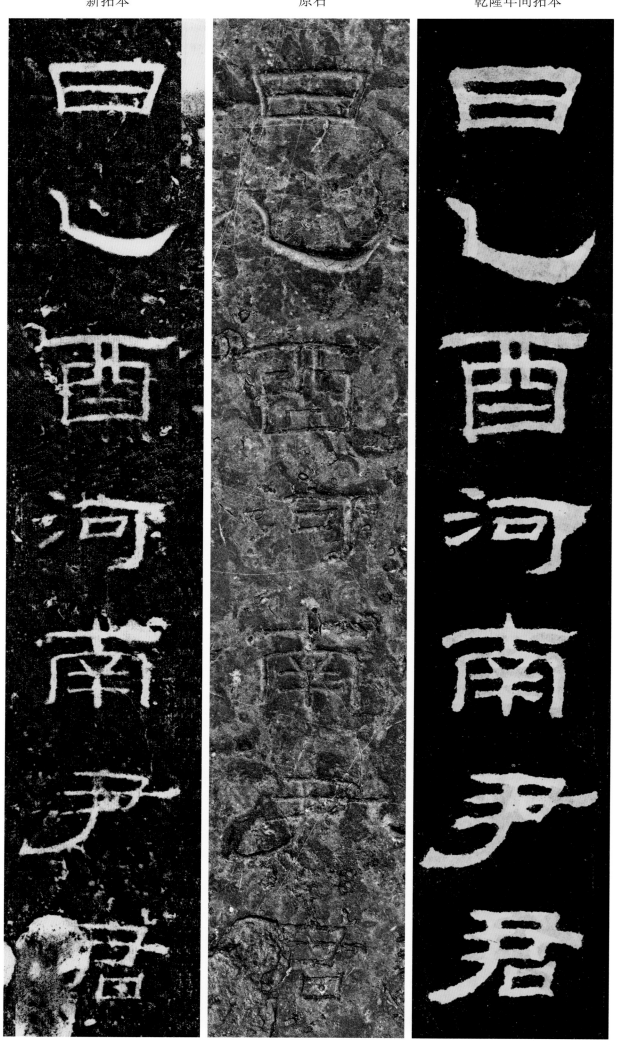

日乙酉河南尹君

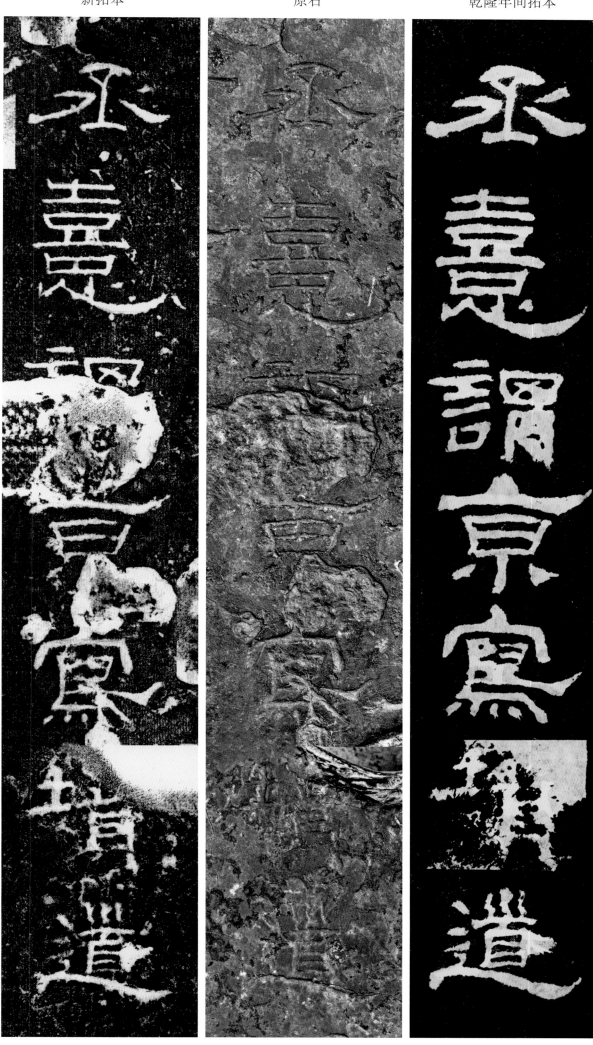

新拓本　　　　　　原石　　　　　乾隆年间拓本

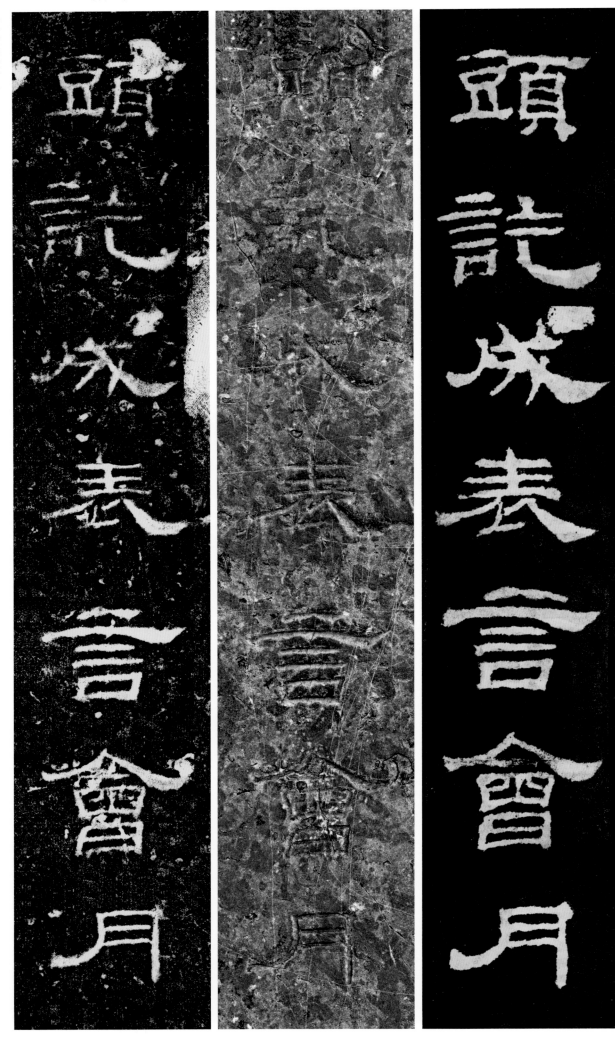

头讫成表言会月

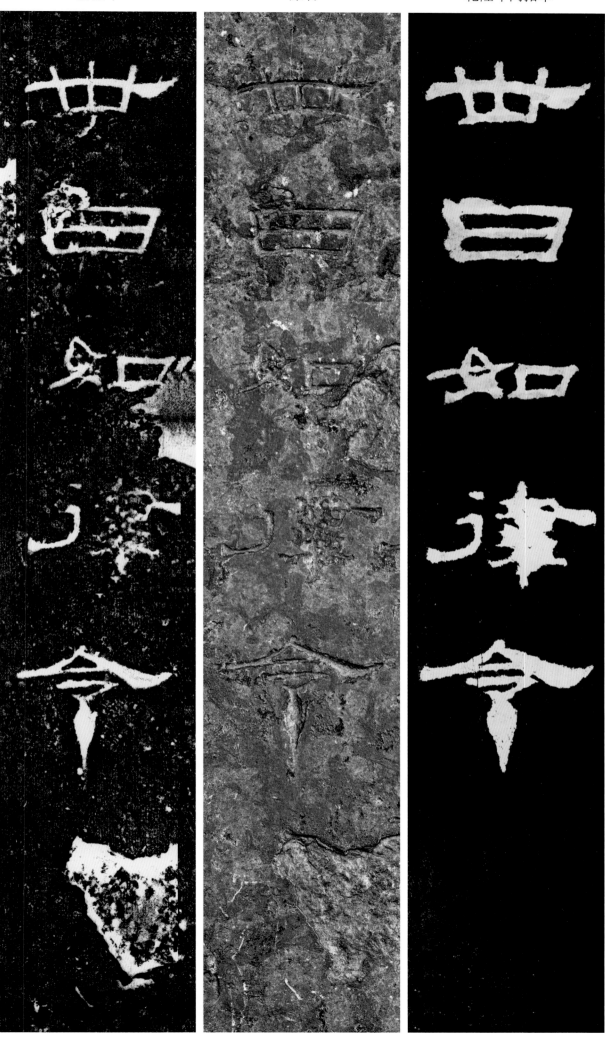

新拓本　　　　　　原石　　　　　　乾隆年间拓本

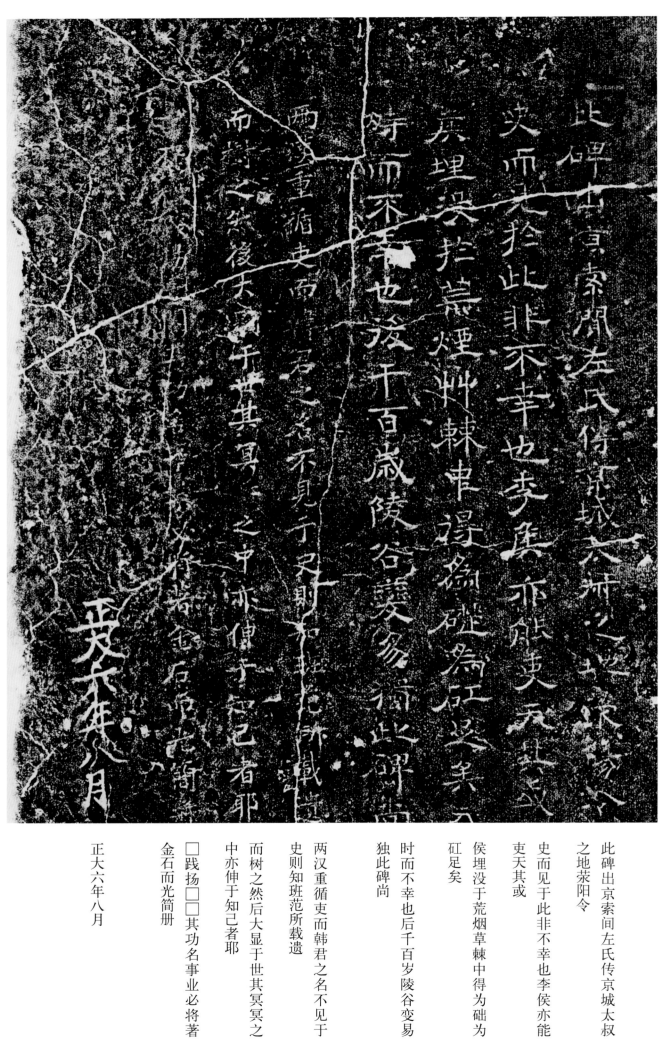

此碑出京索间左氏传京城太叔
之地荥阳令

史而见于此非不幸也李侯亦能
吏天其或

侯埋没于荒烟草棘中得为础为
矼足矣

时而不幸也后千百岁陵谷变易
独此碑尚

两汉重循吏而韩君之名不见于
史则知班范所载遗

而树之然后大显于世其冥冥之
中亦伸于知己者耶

□践扬□□其功名事业必将著
金石而光简册

正大六年八月

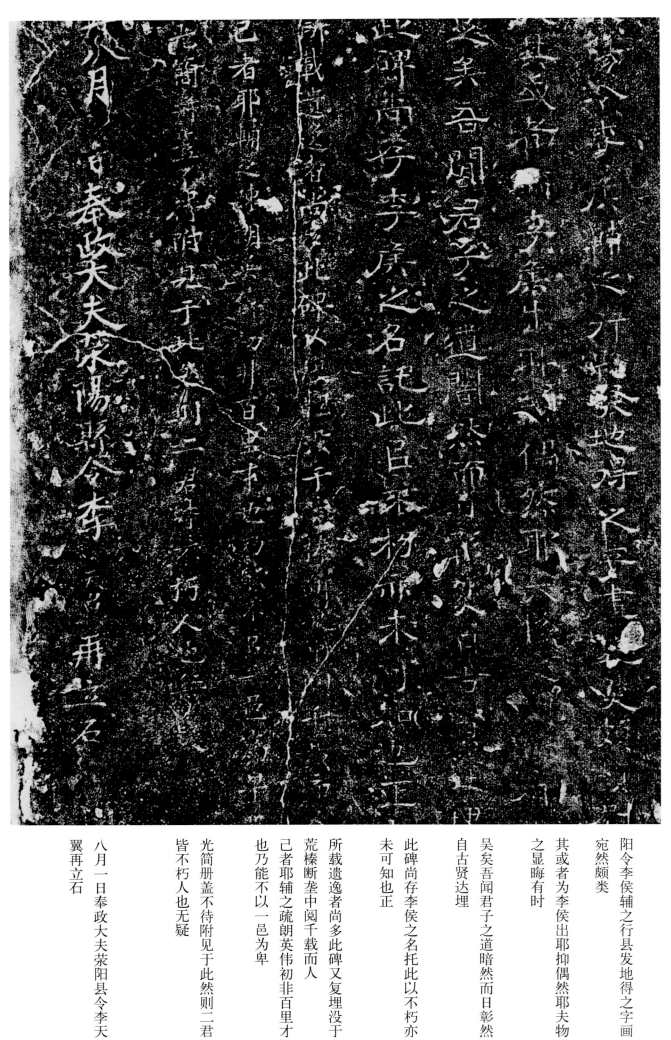

阳令李侯辅之行县发地得之字画
宛然颇类

其或者为李侯出耶抑偶然耶夫物
之显晦有时

吴矣吾闻君子之道暗然而日彰然
自古贤达埋

此碑尚存李侯之名托此以不朽亦
未可知也正

所载遗逸者尚多此碑又复埋没于
荒榛断垄中阅千载而人

己者耶辅之疏朗英伟初非百里才
也乃能不以一邑为卑

光简册盖不待附见于此然则二君
皆不朽人也无疑

八月一日奉政大夫荥阳县令李天
翼再立石

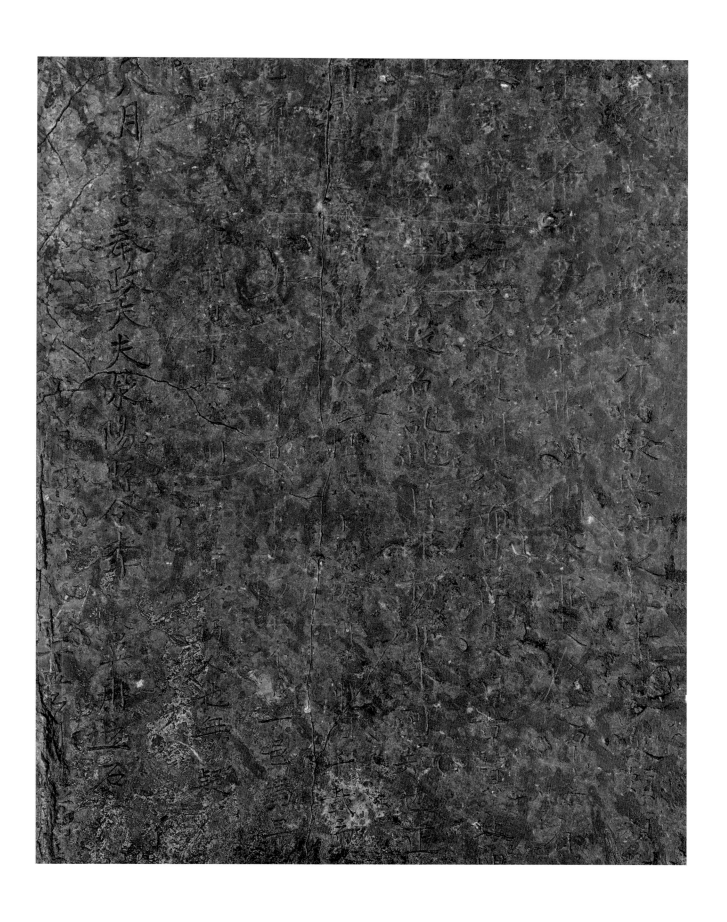

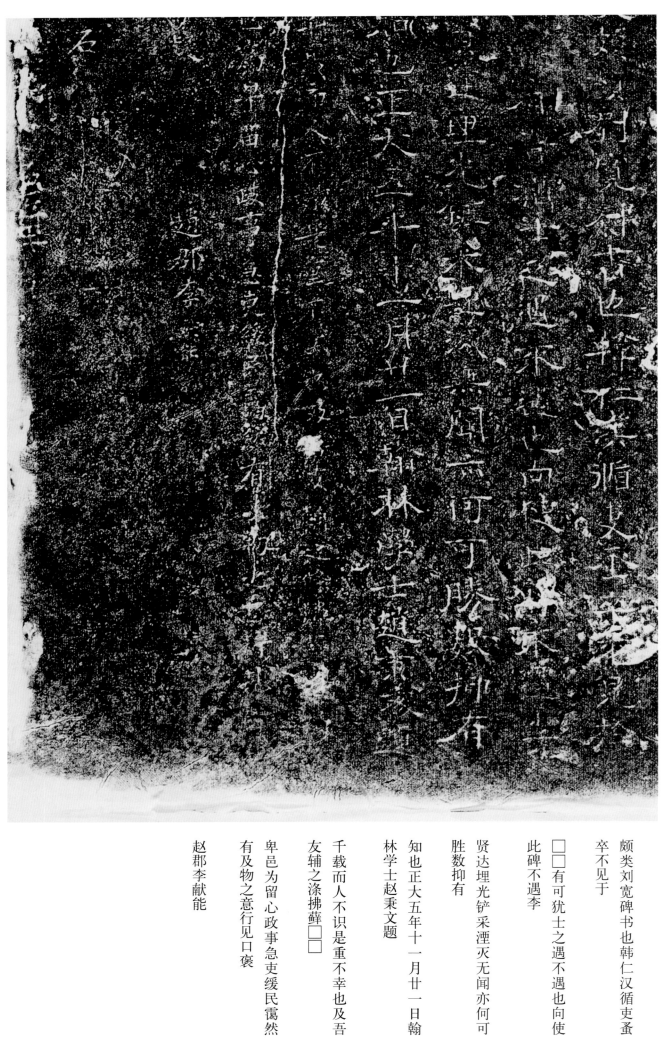

颇类刘宽碑书也韩仁汉循吏蚤
卒不见于

□□有可犹士之遇不遇也向使
此碑不遇李

贤达埋光铲采湮灭无闻亦何可
胜数抑有

知也正大五年十一月廿一日翰
林学士赵秉文题

千载而人不识是重不幸也及吾
友辅之涤拂藓□□

皁邑为留心政事急吏缓民霭然
有及物之意行见口褒

赵郡李献能

拓本图版

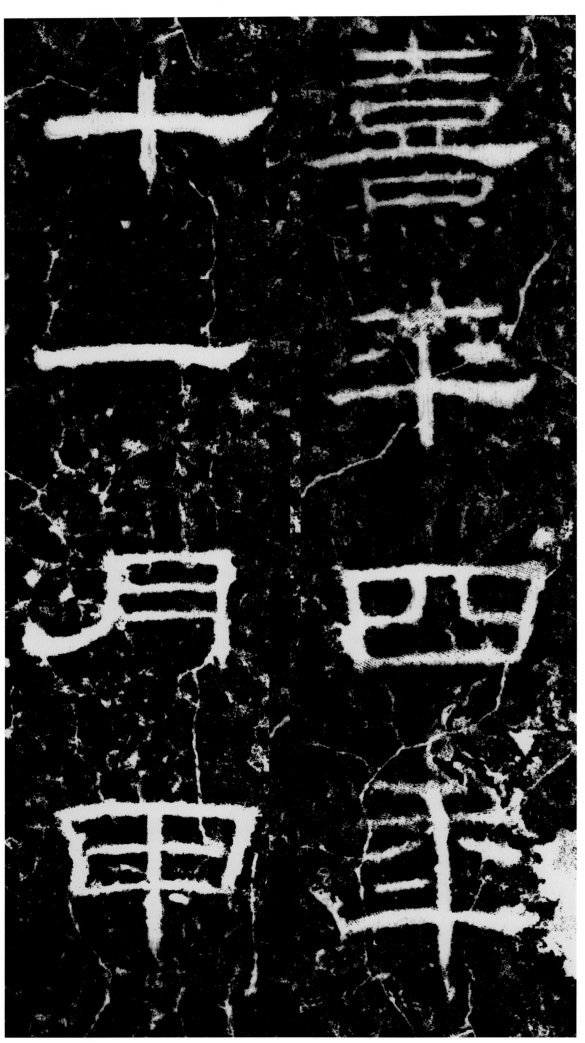

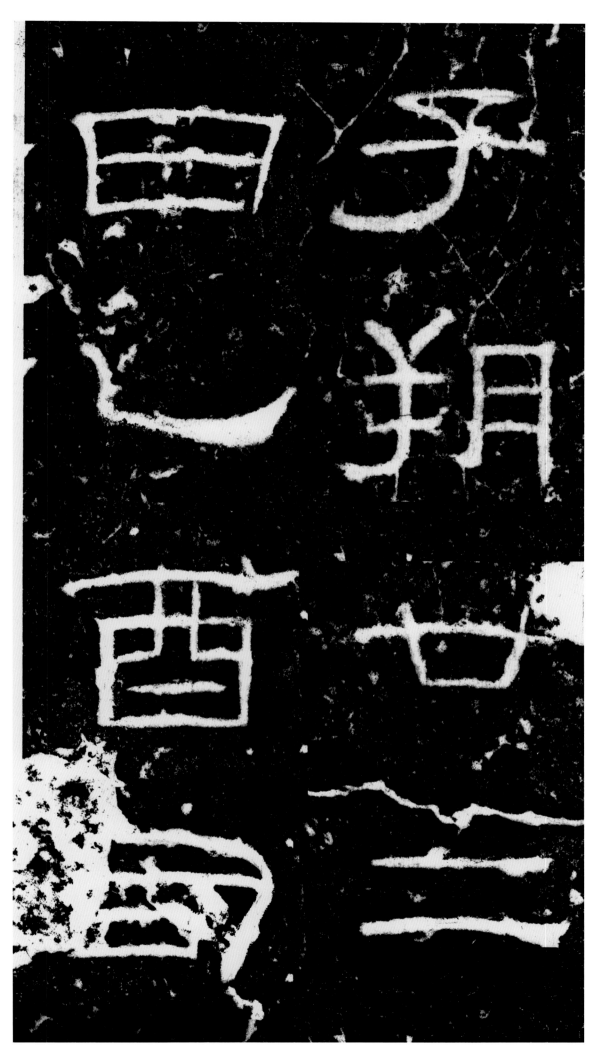

棘河

校河南

空闇南

典尹

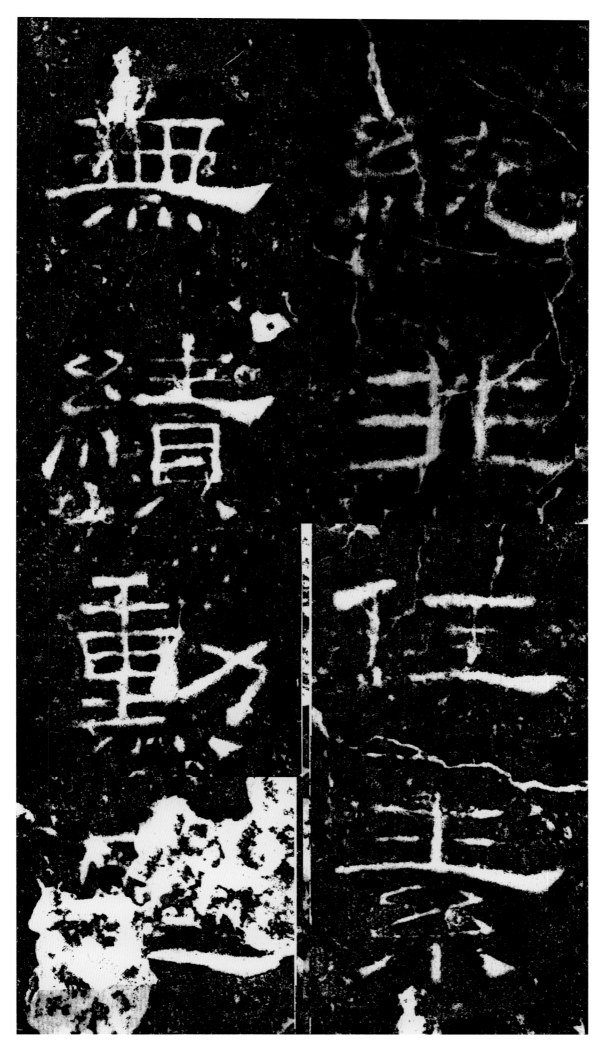

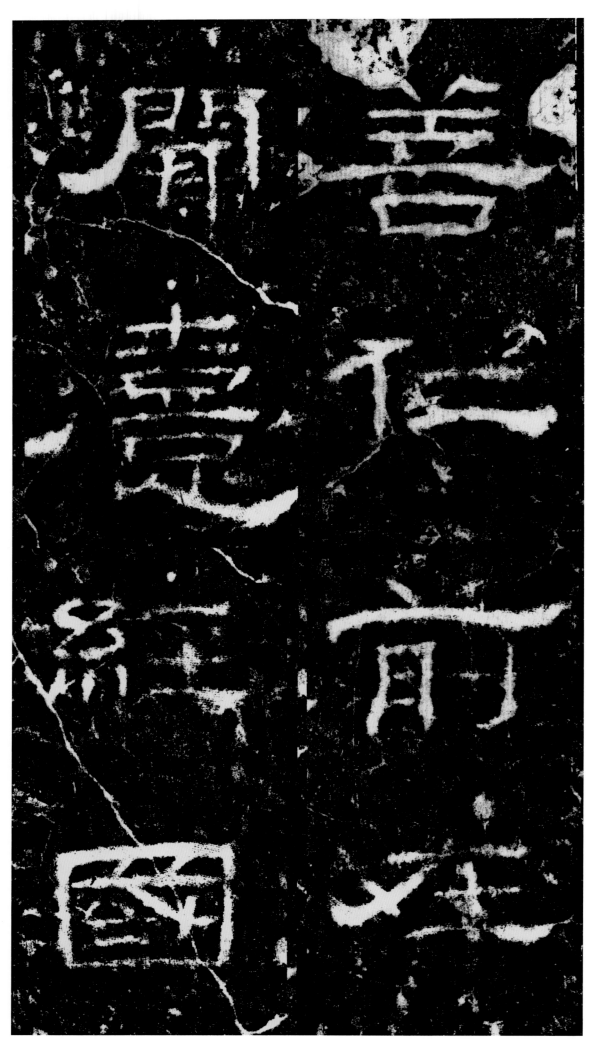

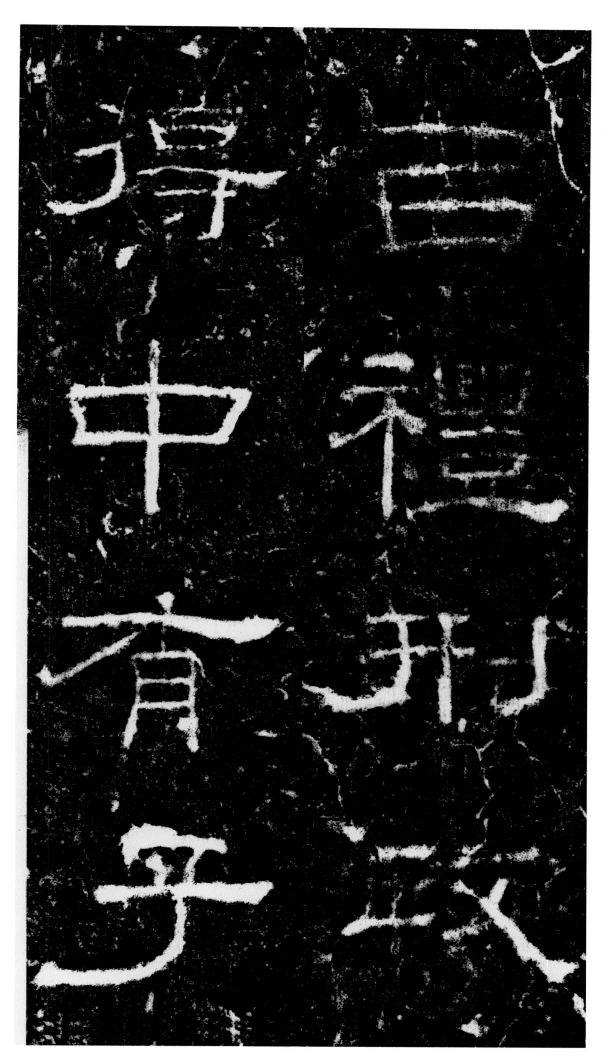

産

君

才小

表

上

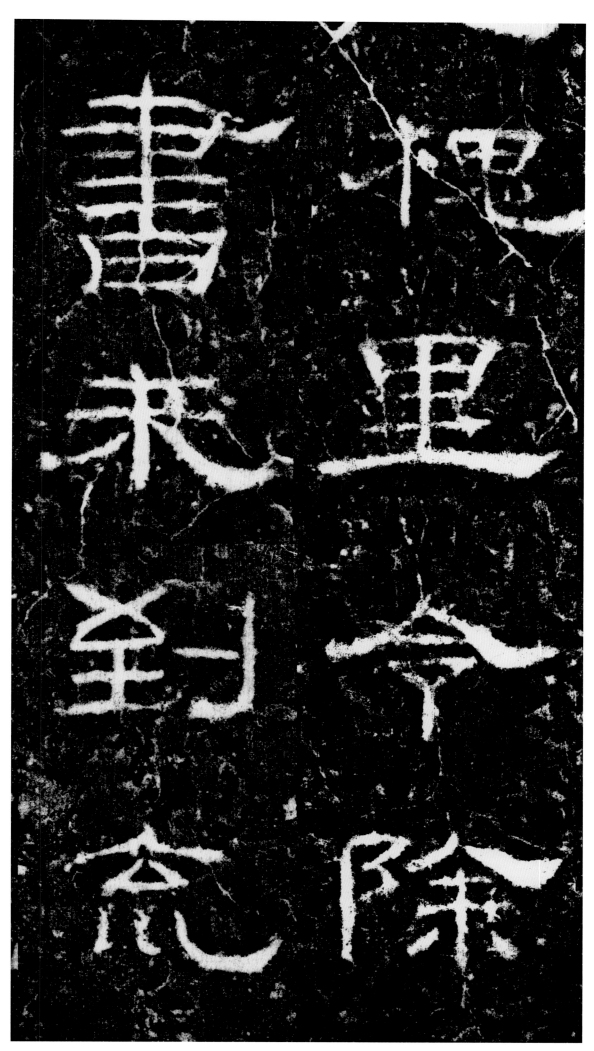

書 槐
求 里
到 令
念 除

辛

遀

身

掾

命

祀

坓

則

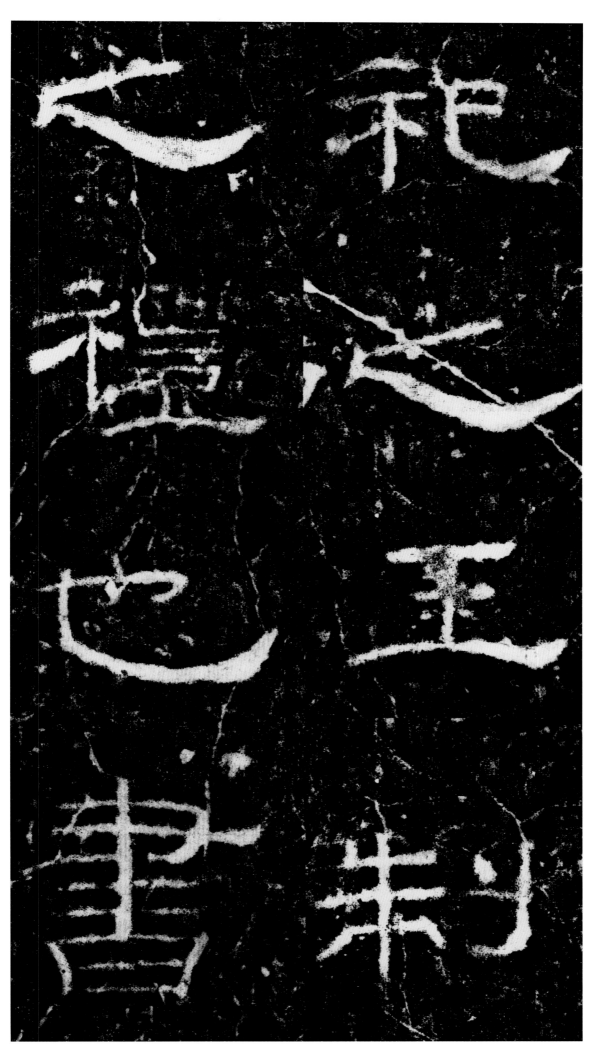

到郡遣吏以少牢祠

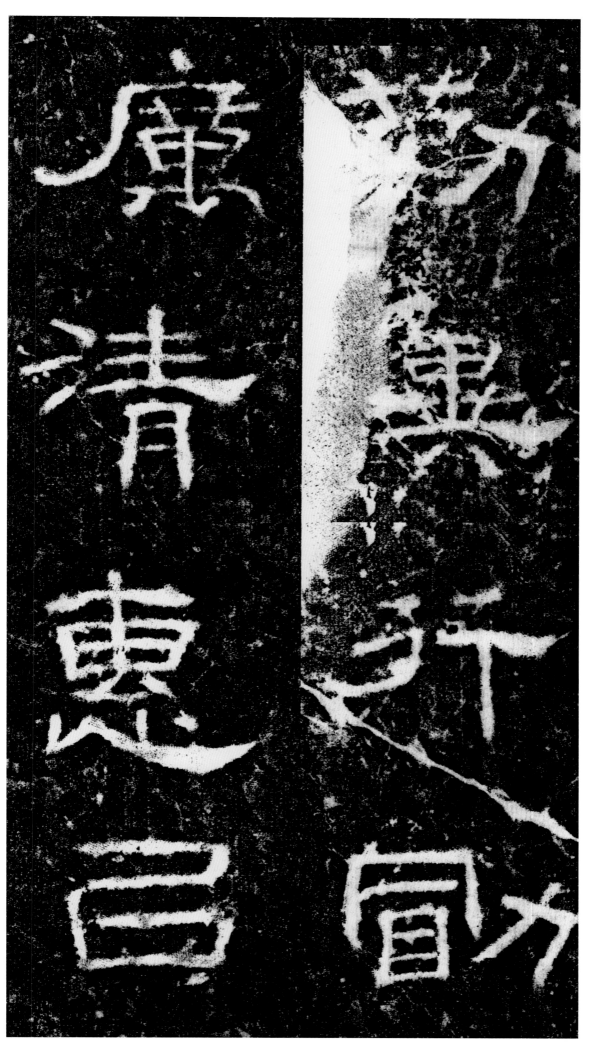

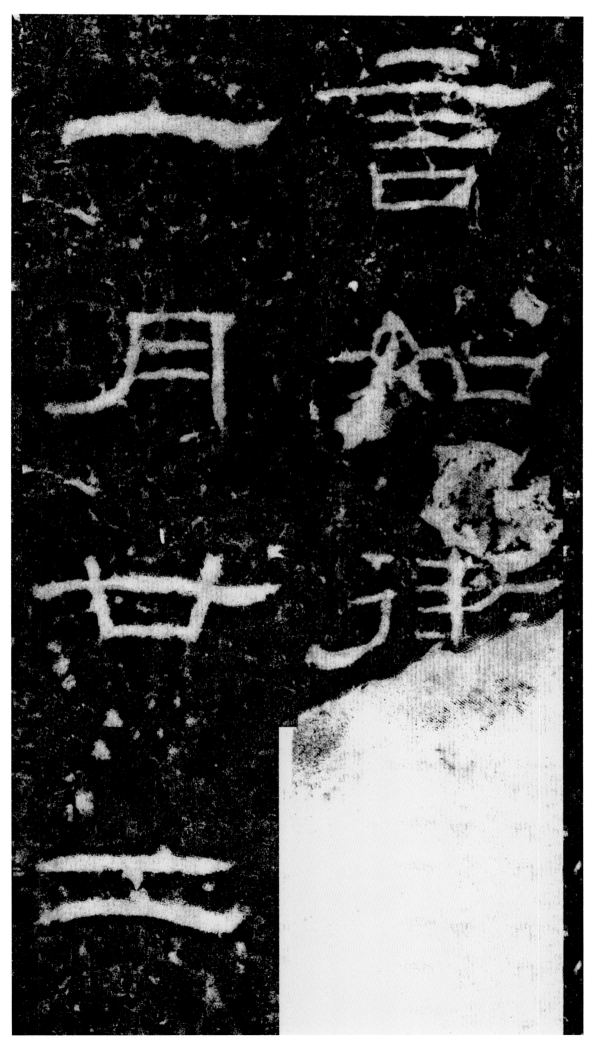

日

心

尹

酉

南

宿

丞

河

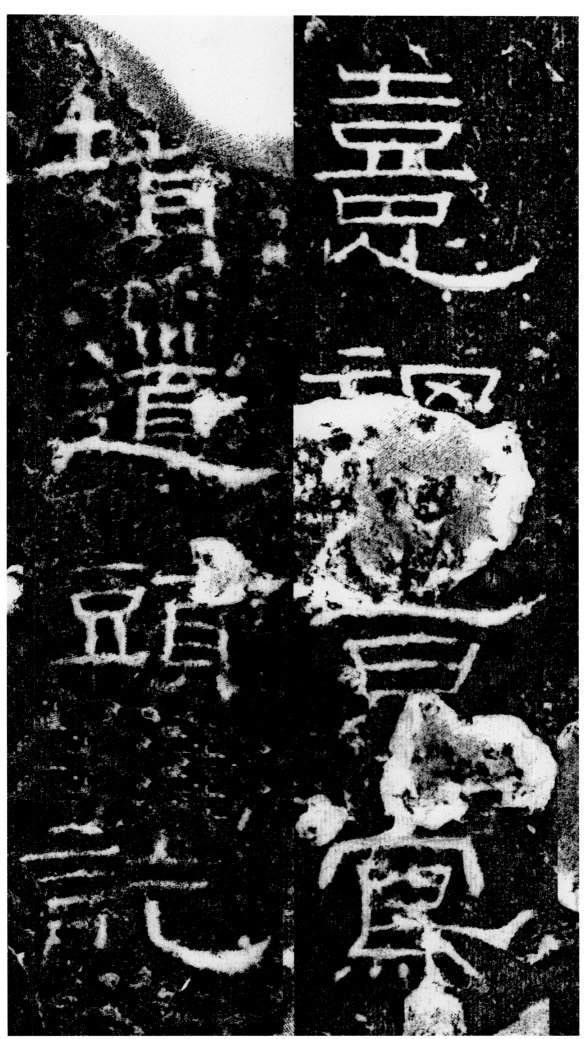

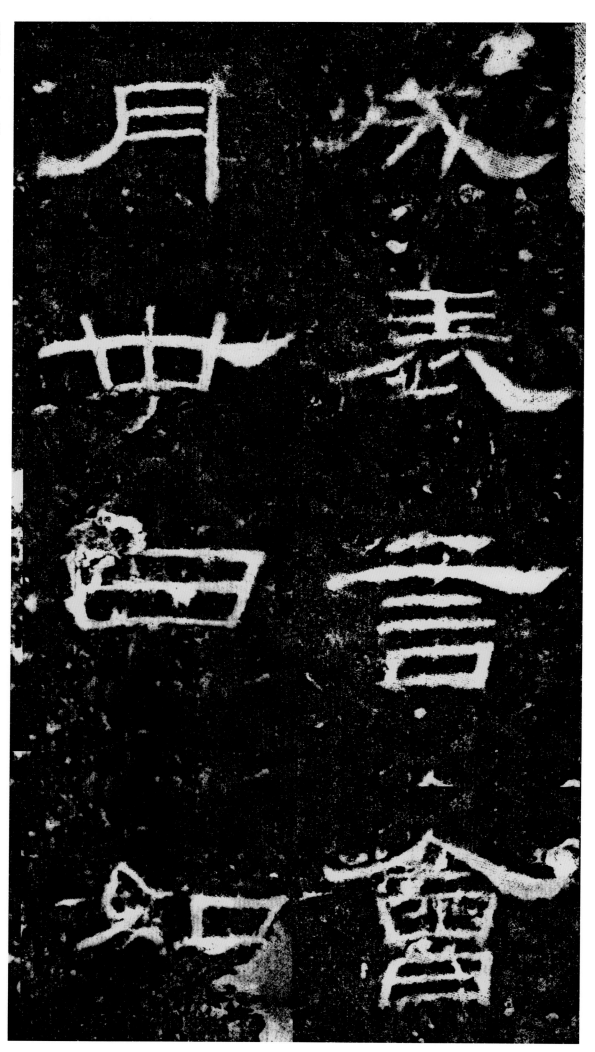

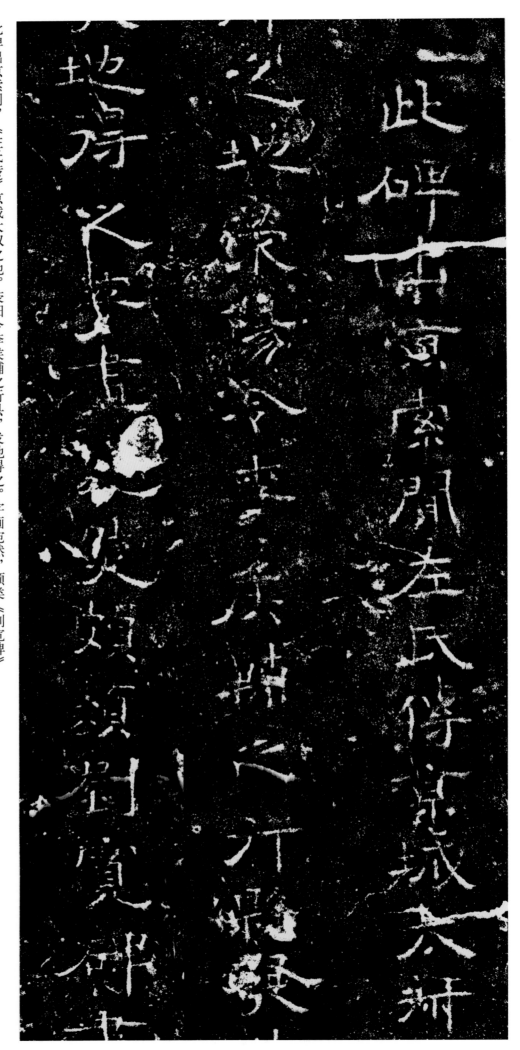

此碑出京索间，《左氏传》京城太叔之地。荥阳令李侯辅之行县，发地得之。字画宛然，颇类《刘宽碑》

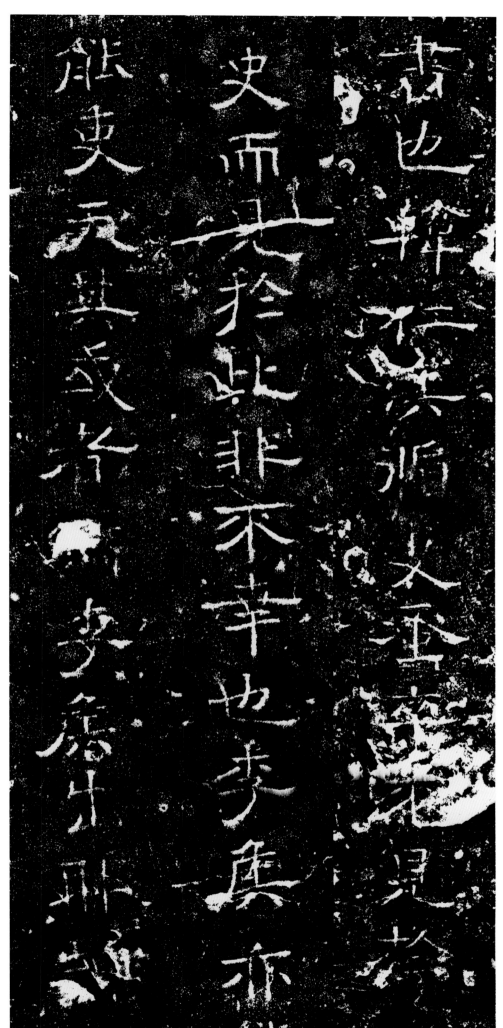

书也。韩仁，汉循吏，蚤卒，不见于史，而见于此，非不幸也。李侯亦能吏，天其或者为李侯出耶？抑

偶然耶？夫物之显晦有时，犹士之遇不遇也。向使此碑不遇李侯，埋没于荒烟草棘中，得为

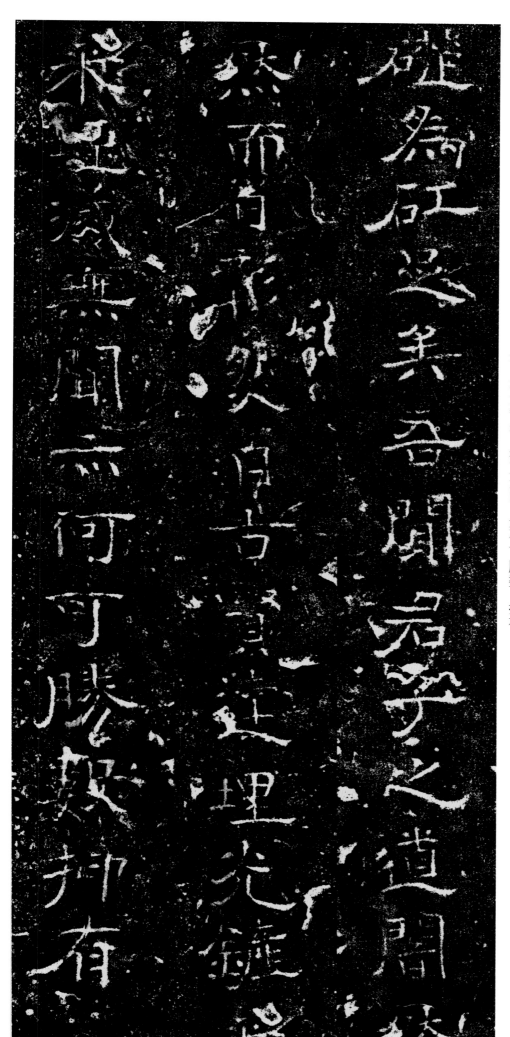

砌为矼足矣。

吾闻君子之道，暗然而日彰，然自古贤达，埋光铲采，湮灭无闻，亦何可胜数，抑有

時而不幸也。后千百岁，陵谷变易，独此碑尚存。李侯之名，托此以不朽，亦未可知也。正大五年十一月廿一日，翰林学士赵秉文题。

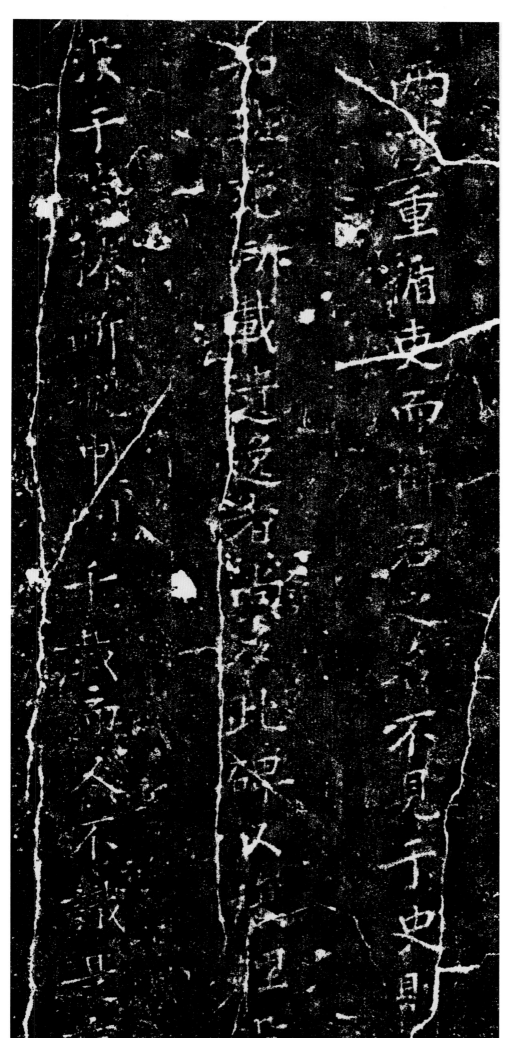

两汉重循吏，而韩君之名，不见于史，则知班、范所载，遗逸者尚多。此碑又复埋没于荒榛断垄中，阅千载而人不识，是

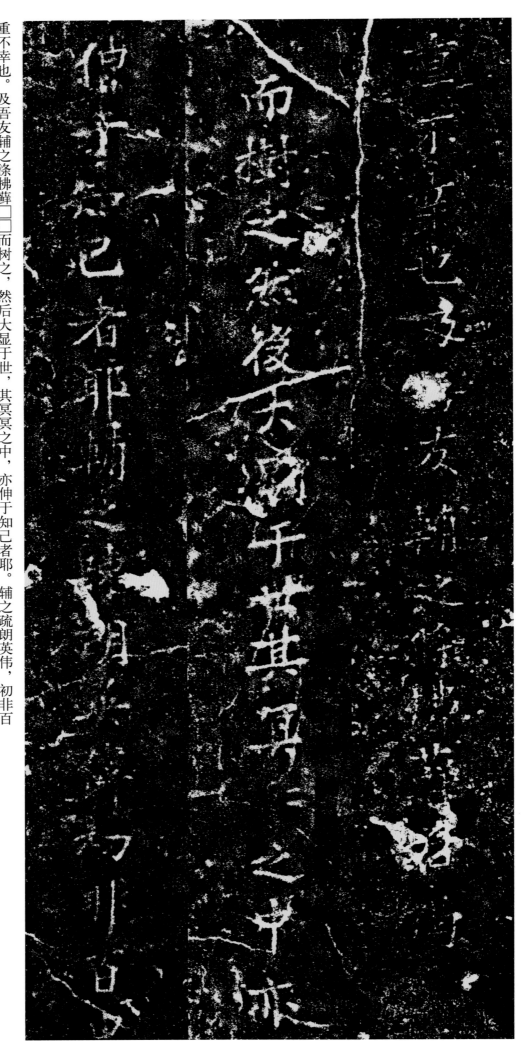

重不幸也。及吾友辅之涤拂藓□□而树之，然后大显于世，其冥冥之中，亦伸于知己者耶。辅之疏朗英伟，初非百

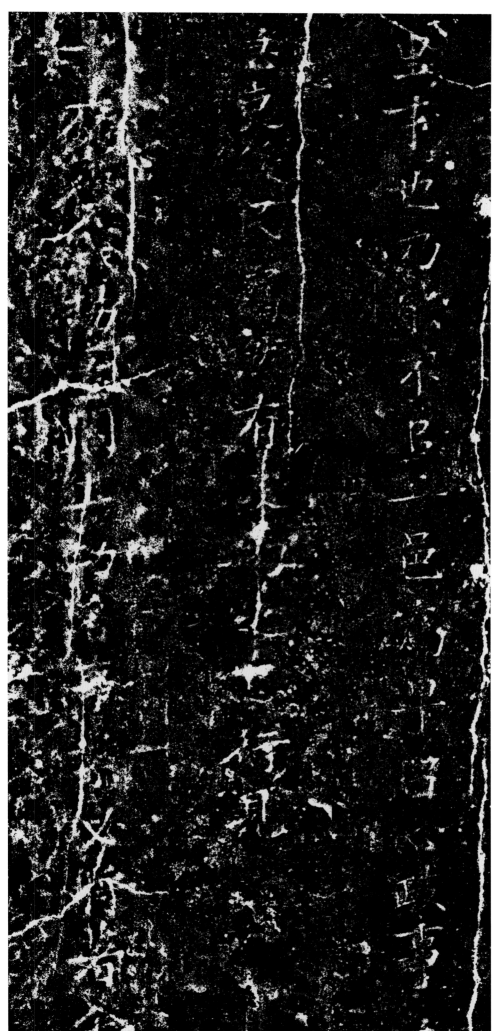

里才也，乃能不以一邑为卑，留心政事，急吏缓民，霭然有及物之意，行见口褒□践扬□□，其功名事业，必将著

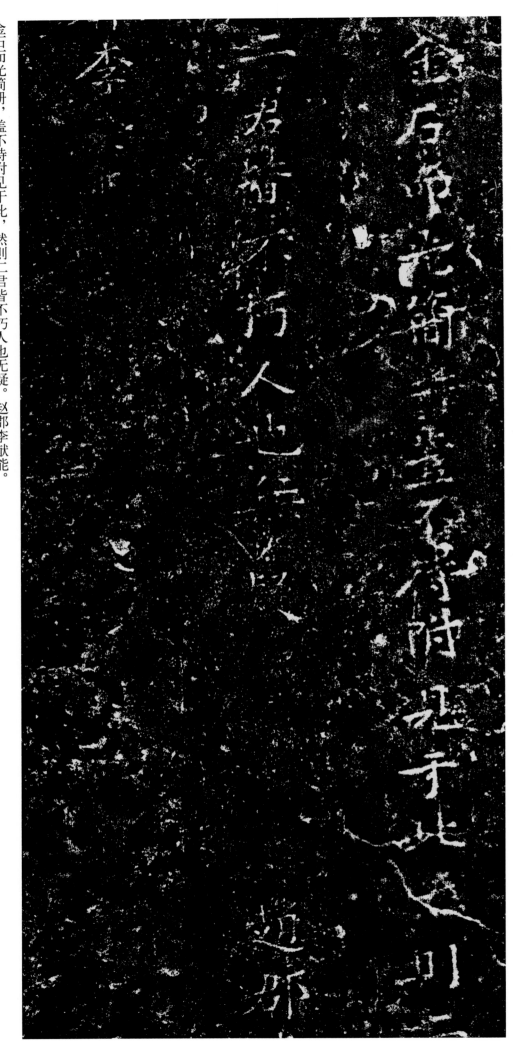

金石而光简册，盖不待附见于此，然则二君皆不朽人也无疑。赵郡李献能。

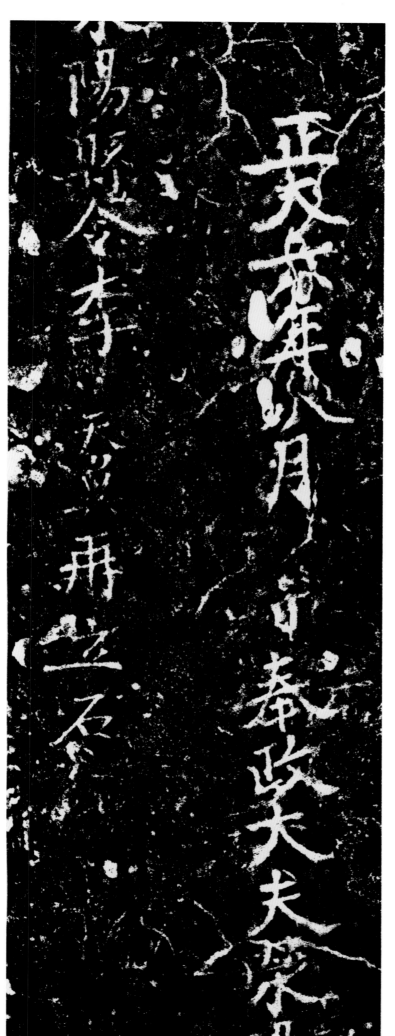

正大六年八月一日奉政大夫荥阳县令李天翼再立石。